品牌設計力

東販編輯部——編著

設計力

How to Build a Winning Brand

從**概念**到**實戰**案例，
設計總監教你**打造吸金品牌**的不敗祕技

CONTENTS

PART 3
設計好品牌──案例分享

CONTENTS

PART 4
設計公司索引

PART 1

品牌視覺設計的重要性

品牌識別的重要性

　　走在大街小巷上常常可以看到招牌林立道路兩旁，上面無論標示的是品牌文字、圖案甚至是電子動畫，總是不斷地刺激並吸引人們的目光！但平心而論，當我們閉上眼睛時，到底這些為數眾多的「品牌」或是標誌（又稱視覺識別標誌、LOGO）又能留在腦海多少呢？一般來說，通常是設計簡潔有力的標誌比較能夠為人所記憶；像是 NIKE 球鞋的「打勾符號」或是麥當勞的 M 型圖案就是其中最好的例子，而這樣的品牌標誌設計理念正是目前設計趨勢潮流所在，掌握這樣基本的道理，無論是對於品牌設計顧問公司或是新手設計師來說都極具參考價值。當然品牌設計不僅是造型而已，其他還包括有色彩運用、文字的造型、各式出版媒介的運用、前端的對話溝通、整體視覺規劃策略等等，這些面向都會陸續在本書中一一地為大家來解讀整理介紹。

品牌（Brand）的起源

　　在進入品牌設計主題之前，首先，請思考一下，到底店家或是廠商為什麼要建立屬於自己的品牌標誌呢？特別是在生產設備或是人事管銷的巨額花費之外，還要再額外增加品牌設計的預算開支呢？而探討這點對於設計顧問公司而言是非常重要的，因為這攸關設計服務是否能夠達成的關鍵。為了回答這個重要的問題，首先，先來回溯「品牌」概念建立的歷史。品牌的英文單字 Brand，源出古挪威文 Brandr，其字面上意思是「燒灼」。原來在古代人們最早是使用「燒灼」的方式來標記自己的家畜與別人的家畜。演變至中世紀歐洲，手工藝工匠也沿用這樣打烙印的方式，在自己手的工藝品上烙下標誌，以方便買家更進一步地了

解產品的產地和生產者，而這就是最初商標的由來。時序進展到了 16 世紀初，生產威士忌酒的廠商，為了防範不法商人仿冒，也將威士忌酒的桶裝箱上烙印生產者名字。到了 1835 年，蘇格蘭的釀酒者生產廠商，為了維護採用特有的蒸餾程式釀製的酒的聲譽，更是替自家產品取了「Old Smuggler」這一品牌名稱。此外，在《牛津大辭典》裡，品牌被定義為「用來證明所有權，作為質量的標誌或其他用途，以區別和證明品質。」

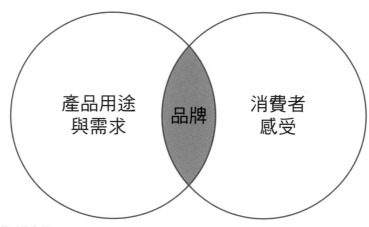

品牌識別的作用。

品牌識別 維護商譽

因此，從品牌的歷史沿革發展，我們可以清楚地了解到品牌的建立與「標記識別、證明所有權以及維護技術與商譽有密切的關聯」。而這些品牌形成的目的與意義，正是品牌設計顧問公司，說服業主製作品牌設計物強而有力的理由，基本上，沒有一家廠商願意自己辛苦製造的產品被模仿甚至是破壞商譽；此外，如果以積極的觀點來說，當廠商有了自己的品牌設計，正可以建立企業或是產品的獨特性與價值，這都是不爭的事實。然而，即便如此，在國內的品牌設計顧問公司還是要不斷地跟業主們溝通與說服，因為台灣的市場規模不大，大部分中小企業主生存不易，再加上老一輩企業家對於品牌識別觀念仍舊薄弱等等，這些林

林總總的因素都會影響廠商投資品牌設計的意願，而這正是台灣品牌設計顧問公司主要的挑戰。

品牌形象透過細節不斷加強

不知道大家有沒有這樣的經驗，當你在街上看到一家餐廳招牌設計非常新穎，於是就被吸引走進店裡，服務生引領你到指定的座位，從這時候開始，你會發現從店外招牌到手拿的價目表、桌邊菜單、活動海報、店卡、桌巾、餐墊乃至空間裝潢調性皆緊扣著同系列的用色與同一圖案的使用，而這設計的運用都延伸自企業的標誌元素。

而由於餐廳整體細節呈現了高度一致性，此時，你會感受到餐廳對自家事業經營的用心，並且願意相信他們所提供的餐點與服務是品質優良的。

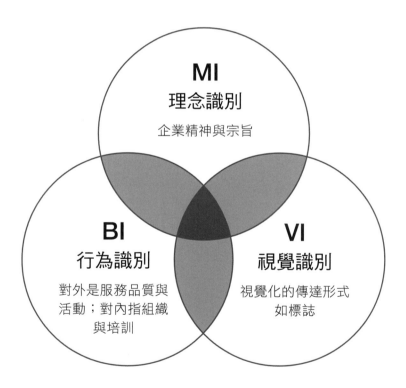

CIS 內涵說明圖。

藉由上述常見的消費經驗為例，顯示了品牌識別的建立與延伸絕對不僅是吸引客戶目光而已，基本上，它是有特定的價值存在。品牌形象會透過顏色、圖案等，在企業或店家所展露的細節上反覆出現，以餐廳為例，如看板、菜單、筷套、桌墊、名片以及店卡等等，又再比如 ups 的黃色包裹、愛迪達的三條線等等，皆悄悄地在消費者腦海中留下印象。

　　所以品牌形象的建立絕對不是設計一個視覺符號或店名文字字體而已，背後還蘊藏著企業想傳達的理念。

PART 2
一步到位做出好設計

 # 新手設計師的心態準備

　　商業設計在一般人的眼中是光鮮亮麗、充滿創意與趣味的工作，不過真的全是如此嗎？每一件設計專案完工時，表面上一切看起來都非常美好，但其中整個過程的曲折起伏與甘苦艱辛，只有設計師才能完全體會。台灣的設計業市場有相當多的阻力，包括：國內市場規模小、設計師專業不被大眾承認及整體經濟環境衰弱等等，如果下定決定要成為一名設計師，這些都會成為未來職涯中不斷要面對困難與挑戰。因此，新手設計師必須要為自己作足心理建設，即使環境與工作上困難重重，但時時檢視自己對於這份工作的初衷與熱情，才能在長久的工作生涯中堅持下去並逐步成長。

　　一名新手設計師，可以從工作心態及溝通能力這兩方面來確認自己是否準備充足。

工作心態 — 積極、熱情、謙虛

　　設計工作是在各種可能性中尋找出最適切客戶的組合，設計師除了要具備專業能力及美感外，更重要的是了解與挖掘客戶的需求，所以積極的態度與工作熱情是不可或缺的，同時不要害怕犯錯與設計作品被反覆修改，因為每一次的修正都可以讓作品更符合客戶及市場的需要。此外，市場的趨勢脈動總是不停地變化，為了避免被淘汰，設計師必須多多接觸市場與新的專業知識技能，並對自己的專業領域要保持謙虛的心態與持續學習。

　　那麼，新手設計師要如何如同前述，培養出良好的工作心態與技能？建議在工作面與學習面都要保持開放、彈性、勇於嘗試的態度：

1. 工作面

　　多數設計師對於自己的作品無可避免的會有個人偏好，然而在設計作業流程中，無論初步公司內部腦力激盪作業或是進階到向客戶廠商進行正式提案，都不太可能僅憑設計師個人喜好就能定案。事實上，設計案件一改再改無可避免，整個設計產出的過程就是一而再、再而三地不斷地討論、建構、推翻再建構的循環。想要第一次提案就被公司或客戶接受採用，反而非常罕見，基於這種情況，設計師若能保持彈性調整與修正空間是相當珍貴的特質。每個設計師都希望自己的設計作品概念和想法能獲得工作團隊以及客戶的肯定，但客觀地來說這並不是一蹴可幾的事，所以必須學會先聽聽團隊其他成員的意見，摒除己見，試著深入了解客戶的想法，這是作為專業設計師務必謹記在心的守則。

2. 學習面

　　設計專業僅僅是業界的基本門檻，新手設計師應多多涉獵各方資訊，舉凡品牌經營、設計的商業價值、整體市場趨勢、行銷流程以及客戶的特殊需求等等，讓自己不僅有技術面的素養，同時具備全觀的視野，方能培養出全方位的工作能力。切忌一開始就只固守於自己喜歡或擅長的作法與領域，如果在設計師初期養成階段就抱持較固執而狹隘的態度，遇到自己不喜歡或是不擅長的創作方式就排斥，那麼會喪失許多成長的可能性。就以設計技法來說，很多技法與概念是需要嘗試過才能知道其特色以及成效，也許嘗試之後反而能夠發現未知的潛力也不一定，畢竟新手設計師並不是大師，還無法發展出個人風格在市場上遊走無礙，在新手階段的各種嘗試與經驗都是養分，多方探索再慢慢地找出自己的獨特風格來，並且要深刻地意識到學習方為第一，這是比較健康能夠持久的工作觀念。

溝通能力 — 聆聽、自我表達與堅持

　　設計師在設計作品時，必須要時時思考：「我的設計概念符合客戶的需要嗎？」、「我的作品有沒有將客戶的理念傳達出去呢？」設計本

身就是將訊息傳遞出去的過程，發送訊息的人固然重要，但如果接受的人完全不能理解，結果仍然是失敗的，商業設計的工作是一連串的溝通過程，設計師同時也是服務者，為了能確實地理解客戶想要什麼？需要什麼？聆聽客戶的談話是決定設計工作成敗的基礎，這也呼應到前面所提到的工作心態。

除了聆聽，第二項重點是表達能力，三名治設計唐啟堯總監也特別提醒新手設計師要及早培養表達溝通能力。他強調：「如果新手設計師做出很棒的設計，但卻無法有條理地將自己心中的創作理念透過簡報說服客戶，那即使設計物看起來再漂亮，客戶還是無法領受設計的美意，所以，當客戶提出質疑的時候，設計師也要很有自信地解釋設計概念與手法以及背後的思考脈絡，唯有透過溝通，客戶才能體會設計師具備的專業能力，與作品意涵。」

著名設計公司名象團隊也有類似的建議，面對客戶的修改意見並非照單全收，而是進一步溝通釐清客戶產生疑慮的原因，以及期望修改的目的與方向，再依自身專業給予適當意見。溝通過程中試著站在客戶的角度去思考，彼此才能對於專案的想法更有共識。

設計工作流程

在介紹完心態準備的部分後,接下來要進入實作的階段,一般的設計工作流程共分為六項步驟,以下逐步說明:

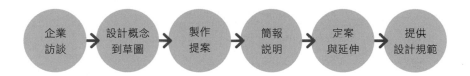

步驟 1_ 企業訪談

1-1 訪談目的:了解客戶為何做視覺識別標誌 (新創、重整);了解企業背景文化與產品

企業訪談是開展設計工作的第一步,是最重要的基礎,設計團隊會跟委託客戶進行面對面的訪談,藉由該次的訪談,一來是與客戶商談其對於標誌 (又稱視覺識別標誌、LOGO) 的需求為何,二來是多方了解客戶的背景資訊,例如客戶是新創品牌或者既有品牌重整翻新?企業背景文化與核心業務是什麼?企業日後的業務發展規劃方向為何?確實釐清這些問題,對於後續設計的方向與發想有很大的幫助。

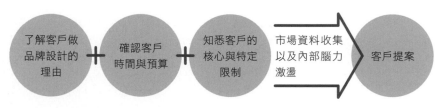

企業訪談的確認事項。

企業
訪談

設計概念
到草圖

製作
提案

在進行企業訪談時，特別需要注意的是務必邀請企業決策者出席討論，由於訪談內容圍繞著企業的核心精神，故必須與企業創辦人或決策者進行訪談，才可以確保討論或設計的方向不致於偏離企業中心思想或喜好太遠。

1-2 使用工具：問卷、面談、競品 (市場趨勢)、企業實訪

企業訪談的階段有幾樣工具可以運用，本書中將介紹三種較常見的方式：問題集、競品分析、實地訪查做說明。第一是問題集，設計師將訪談問題逐條列出讓客戶審閱，客戶在審視訪談問題的過程中，也會一邊檢視自身企業體的核心精神，這有利於後續面談時雙方討論的內容能更快聚焦。

第二是競品分析，競品分析是指設計師為客戶蒐集國內外競爭同業的標誌樣式，並進行分析比較，競品分析可以協助客戶找到市場定位，但需要注意的一點是，蒐集競品資料時，要將客戶的目標族群併同考量，若是以國內市場為主，則應以國內同業競品為主要分析對象，反之亦然。

舉例來說，倘若客戶是家位於台北市的日本料理餐廳，設計師可以在網路上搜尋「台北市日本料理餐廳」等關鍵字，搜尋頁面得到的前五頁資料，基本上就是市場能見度最高的餐廳，這些餐廳的設計與包裝就極富有參考價值。名象團隊認為競品分析是相當重要的過程，可以協助設計師掌握市場趨勢，建議新手設計師應於平日多關切市場脈動與訊息，維持市場敏感度，才能在設計時切中時下消費者的需求。

第三項工具是實地訪查，實地訪查的主要目的是讓設計師親自到客戶的店面或是辦公室空間，觀察整體裝潢或建築的實感、經營的情況甚至是其行業的特性、氛圍等等，當設計師身歷其境的感受這些情境與事物，會帶來許多刺激與想法，後續進行視覺設計及延伸運用時，設計師可以有更具體且符合客戶的規劃，而這都是設計師坐在自己公司或是家裡所無法想像的事情。

唐啟堯執行總監分享了一個案例經驗：「我們曾替一間位於忠孝東路上的老店面翻新設計外牆與招牌，老舊的牆面就算更新了招牌也無法

為客戶帶來最大的效益，於是建議客戶將老舊的店外牆整個做翻新，但經過訪查發現外牆、落地窗戶與招牌在結構上密不可分，一旦牆面翻新便需要花錢重做一整面長 20 公尺的落地玻璃，因此我們在能達到效果的前提下提供不同的施作方案與預算給客戶，並說明成效，至於最後是否有預算或時間來進行大幅度的改變，最終裁量權還是在客戶身上，然而這部分如果我們沒有事先去訪查，是抓不到問題的關鍵所在。」

汎羽品牌設計馮煒棠總監同樣建議設計前應實地到客戶工作場域訪查，現場觀察客戶工作現場的執行狀況，不僅能幫助設計師汲取靈感，更重要的是因為實際身處現場，設計師得以透過設計專業角度，運用自身感官去發掘細節，再加上客戶的訪談內容，後續設計往往能更精準地詮釋出企業精神與產品內涵。汎羽品牌團隊曾受國內知名蛋糕業者「橘村屋」委託，在合作期間多次造訪廠房的運作狀況，發現其產品用料堅持不偷工減料，包裝也採用食品級的規格等，業主的處處用心就是為了彰顯橘村屋蛋糕的優良品質，這些細節看似簡單，但要堅持下去實屬不易。因此在後續與業主討論品牌核心價值時，汎羽品牌團隊就自己的觀察心得，提出「Simple, but not simple」的品牌標語，並將其作為標語，以傳達橘村屋的理念，讓顧客對該品牌留下深刻印象。

1-3 訪談結果：了解企業的核心價值，建立完整品牌識別系統

由於標誌的元素會延伸應用於企業各產品項目上，所以設計師也需要深入了解企業的核心業務內容，甚至用自身經的驗協助客戶看到未來藍圖。舉例說明，一家從事居家清潔服務的客戶，設計師除了要了解這家客戶目前的核心業務，同時也應進一步地詢問他們未來可能還要延伸的服務項目，或許就會發現原來客戶還打算要開一家清潔用品店或是製作清潔用品禮盒等等計畫。當客戶有這方面的規劃藍圖，設計師在做標誌發想時，就絕對不能僅以目前的業務項目來執行，還要考量該設計的未來包容性。

名象團隊以自身執業的經驗建議設計師可以在第一次訪談時，就拋出各種問題，協助客戶對未來的經營規劃有更具體的理解，因而更深入

地思考到經營細節，在這樣的交流過程中，有時候甚至能協助客戶釐清自身在商業經營上的問題點，以及目標對象的勾勒，更有助於品牌未來的發展。這些訪談的內容與素材，也會成為設計師創意靈感的重要來源。

1-4 注意事項：事前說明工作流程、合約清楚訂立合作標準

　　另外補充一點，務必要在合作前以合約的方式明確訂立合作標準，並說明後續作業流程，方能減少後續合作時的糾紛或歧見，對雙方才是最佳保障。

步驟 2_ 設計概念到草圖

2-1 使用工具：前期概念發想的工具心智圖、便利貼、九宮格、設計網站

　　掌握企業核心精神與業務後，設計師的設計發想就應該以此為中心進行，盡量發散思考，嘗試不同的設計面向。最常見的作法是從最主要的「概念詞」進行聯想擴充，延伸、分化。建議在這個階段可以使用的工具是如心智圖、便利貼、九宮格等等。設計師將每個階段想到的關鍵詞記錄下來，再利用上述的工具整合形成思想網絡，不僅有助釐清思緒還能拓展新想法。

2-2 注意事項：草圖繪製不要限制工具與樣式，隨時紀錄想法

　　特別要注意的是，雖然現代設計工作大多利用電腦作業，但在初期的概念發想時，仍建議善用手繪草圖。這樣的作法比起端坐在電腦前認真思索，更能捕捉瞬間靈感。主要是靈感的觸發總在不經意，最便利能隨時隨地的紀錄方式莫過於手繪草圖。而且手繪的線條呈現上也比較直覺、靈活，另一個重點是快速，只要紙筆就可以創作，不需要被軟體或是滑鼠等工具限制。更重要的是將想法記錄下來，於概念發想過程中可以進一步作排除或整合。

步驟 3_ 製作提案

3-1 注意事項：切合前端企業核心精神、建議數量 3~5 個、提案樣式不要僅單一方向與樣式。

　　以現今設計工作實務而言，當團隊產生出數個初步的草圖後，會依據客戶內部核心精神與市場定位後進行草圖篩選，淘汰不可行的樣式，保留可行的元素及草稿，再進行調整及概念性整合。第二回討論時團隊成員又各自提出兩個至三個可行的草圖，然後再進行討論、選擇及更正，最後第三次修正才大致抵定提案的項目。建議新手設計師應於提案時保持開放的思考模式，從品牌策略的多重面向去做發想，各個提案樣式會有截然不同的面貌，卻依然圍繞著企業核心精神。

　　提案數量與客戶的規模和預算的多寡有著密切正相關，然而一般建議向客戶提案的數量在五個以內，這個數量較不會讓客戶陷入選擇困難；當然也可以視客戶的需求而定，如部分大企業預算充足，在初次提案時可能需要先提數十個草案，驗證各種呈現可能，來確立後續設計方向，再逐步篩選到三～五個提案做微調。儘管過程較耗費時間，但不失為取得雙方設計共識的作法。不過，若是面對預算有限或時間緊迫的客戶，提案時就不以量取勝，而是專注在提案的精確度。所以設計前端與客戶的訪談是後續工作的基礎，務必要確認客戶想法，並與客戶取得製作共識。

步驟 4_ 簡報說明

4-1 注意事項：清楚說明設計想法、紀錄討論內容─會議記錄

　　製作向客戶簡報的提案投影片（ppt）時，簡報說明大致區分為三部分，開頭破題點出企業核心精神與市場定位，並詳加闡述前端分析報告，例如同業狀況與市場分析等等。接著是設計想法，這包含設計延伸示意，明確的樣式與圖像，讓客戶可以有具體的想法。最後階段則是設計師與客戶雙方就設計提案做修正討論。

簡報內容須因果完整但切勿過於冗長，設計用詞務必轉為口語化讓客戶清楚明瞭。最後的修改討論，仍是要將客戶的需求擺在第一位，討論時還是將重點放在理解客戶需求，或是協助客戶再次釐清想法。

當簡報提案會議結束後，建議務必詳實記錄修正討論內容與結論。目的是讓設計師與客戶雙方都能了解下一次會議的目標何在；再則，因有了標準化的流程讓每次設計的討論有明確答案，設計師不僅可以清楚掌握工作時程，也便於客戶理解規劃，並提高參與意願。總而言之，詳實的會議紀錄是連結設計師與客戶想法的橋樑，也是釐清設計想法的紀錄表，不可缺漏。

步驟 5_ 設計定案與延伸

5-1 注意事項：考慮延伸物的用途，延伸物的設計應與視覺識別標誌一致

標誌本身包含圖形、標準字、標準色與輔助圖形定案之後，設計師也要一併考慮品牌識別應用系統(延伸至品牌相關設計製作物，如名片、店卡、DM、海報等等)，才是完整而具系統性的設計方案，簡言之，延伸物的設計風格必須要與標誌一致。基本上，每個延伸設計物都有其目的與功能，以名片來說，就是要讓消費者透過名片來認識企業相關資訊，企業則能透過名片展示出自己的個性；再則以海報與 DM 來說，重點則是要傳達產品的特點或是活動的資訊。三名治設計唐啟堯總監特別強調：「在做設計延伸時有兩大原則可能要先去掌握，分別是維持識別的一致性（元素、色彩、比例等）以及避免讓延伸物脫離品牌感受。了解到這樣的設計方向前提，就可以大略地知道如何去延伸標誌在名片或是 DM 海報之中，不過實際的設計還是會因應不同的版型需求做變化。」

簡報
說明

定案
與延伸

提供
設計規範

步驟 6_ 設計規範

6-1 規範內容：名詞說明、規範目的、維持識別的一致性（元素、色彩、比例等）

設計工作的最終，設計師在完成整個視覺設計的專案時，應提供一份品牌視覺規範手冊 （Visual Identity Guidline）給客戶，內容主要為視覺識別標誌的設計規範，包含：商標的使用以及組合、安全標示、英文中文的字體標準定義、色彩組合等等。

品牌視覺規範手冊就像一份索引，如果客戶未來有修改各項設計的需求時，不論是與不同的設計或製作廠商合作，或者內部自行雇用設計師修正時，都能有一套可以依循遵守的標準，不會因為經手的設計人員不一樣，使得整體視覺的呈現大幅改變，尤其是業者未來如果想要延伸分店的設計，就可以根據設計手冊規範去設計，而不會有風格混亂不一致的情況發生。

PART 3

設計好品牌——
案例分享

triangler®

三名治股份有限公司

　　triangler 三名治是個年輕的設計公司，由一群熱愛設計的夥伴們組成，提供口味豐富美味的設計內容，希望為每個品牌創造最適合的設計服務。他們相信良好的設計是相互信任與良性知識交流的合作結果，對於經驗分享與設計知識傳遞抱有熱忱。主要提供品牌視覺顧問、設計服務與活動、包裝、網站設計等服務。

　　公司標誌設計概念 Triangler 的標誌設定為文字標誌，用基本的幾何形構成，黑體的結構與全小寫字表現品牌的年輕與現代，筆畫跟細節都保持著前進的動態感，其中的 g 與數字 3 結合，是呼應三名治的 3，也是設計的巧思。標準色採用很中性但偏明亮的灰色，除了代表設計的包容性，旨在凸顯客戶的出色作品，也部分反應出夥伴們沉穩不張揚的個性。

負責人資料

執行總監 Joe Tang

美國波士頓大學（Boston University） 視覺設計藝術碩士（MFA）。曾任創投產業投資研究、資優教育交流協會理事，專長系統性地拆解事情，提出邏輯性的解決方案。在美國與台灣設計資歷 7 年以上。具備橫跨理工科、商管到設計跨領域的不同視野，相信解決問題是設計服務的優先考量，追求能引發思考的視覺作品，期待能與客戶激發火花，透過設計思維為客戶提供更好的設計服務內容。

藝術指導 Burusu Huang

十多年平面設計相關工作經驗，具備豐富想像力，擅長用設計與人溝通。前 think 品牌顧問 Art Director，經手的品牌專案曾榮獲 iF 品牌設計獎、iF 平面設計獎、金點設計獎標章、Behance 平面設計類獎章。建構品牌就像做人處事一樣，必須由內而外的，且需要長時間的經營與內化。期望透過自身的設計專業，與客戶共同打造出內外兼具的品牌識別，立志做出最好吃的三明治（誤）。

設計管理 Hsiang Wu

紐約 Pratt Institute 包裝及傳播設計學系碩士。在美國與台灣設計資歷 10 年以上，品牌作品曾榮獲 iF 品牌設計獎，涉足雜誌出版、時尚精品、室內建築、宴會、至創意設計產業，擅長品牌視覺規劃，影像敘事編排及平面視覺與空間應用的轉化，Hsiang 認為設計工作的樂趣在於探究事物本質的過程，鍛鍊解決問題的能力。

品牌設計師 Yvonne Wang

持續吸收設計經驗與技能，曾獲金點新秀設計獎，具品牌視覺規劃、雜誌數位出版、飯店規劃設計、展場活動佈置等經驗。喜歡從生活中觀察發現問題，習慣蒐集多元資訊分析彙整，用設計找出改善的最佳解答。Yvonne 是一個愛吃肉的女子，努力成為三名治裡一塊優質的肉肉。

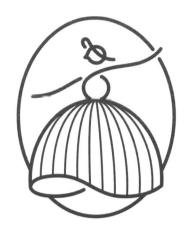

enchantée
楽朗奇

樂朗奇法式手工喜餅

設計概念：手工餅乾、迷人浪漫、開心喜悅

CL：enchantée 樂朗奇法式手工喜餅　ECD：唐啟堯　AD：黃俊堯　D: 黃俊堯、吳香駕、王奕、唐啟堯

企業訪談與背景說明

　　樂朗奇是新創立的手工法式餅乾，秉持著對手工餅乾製作的愛好，而從原先的行銷工作轉跳到烘焙的新領域，希望將自己對烘焙的熱情分享給大家。

　　雖然客戶對新創事業有著高度熱情，然而喜餅市場競爭者眾，即使擁有好品質卻不一定能被消費者看見，所以客戶希望我們協助從視覺標誌開始到產品包裝、網站視覺等做整體設計，為樂朗奇賦予具體的形象。

品牌定位與核心價值

　　訪談中，客戶清楚地提供了自己的經營規劃，如浪漫唯美的品牌形象、中偏高的產品售價、以適婚的年輕女性為目標客群等設定資料。我們再輔以國內競品的比較分析，為客戶找到與同業間的視覺定位，所以設計策略上我們決定用「手工餅乾」、「迷人浪漫」、「開心喜悦」為主軸進行延伸發想，希望客戶帶給消費者是高級質感的、有異國浪漫幸福氛圍的感受。

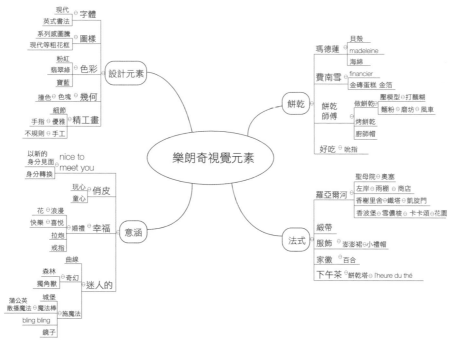

樂朗奇視覺元素心智圖。

草圖繪製與提案過程

　　我們希望傳達樂朗奇是帶給人幸福喜悅的手工喜餅，所以強調法式風格，結合開心、婚禮、經典等元素，如男女雙舞、指環等造型做發想，最後提出四款品牌標誌設計概念。

融會心智圖的素材，集結各種想法的手繪草圖。

A

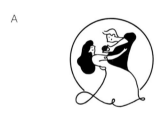

以兩人雀躍共舞並傳遞幸福餅乾為概念，所發想的設計。

B

以流線的手勢結合品牌字首 E，如同瑞詳寶石般，展現精巧的手工餅乾。

C

用法式甜點瑪德蓮造型作為法國女伶裙擺，優雅流暢的線條同時展現幸福感受。

D

以法式經典建築門拱為主視覺，呈現品牌經典、高雅的印象。

標誌選定與調整

　　最後客戶選擇風格優雅又不會太過華貴的 C 案做微調。我們的方向主要是調整裙子線條、增加裝飾細節與精緻度，並嘗試做了其他配色。過程中還更改圓形內背景，但似乎讓標誌增加寫實感，並削弱輕盈優雅感覺。外部則改變了圓形框線與樣式，與調整裙襬條數，希望增添裝飾性，這卻讓標誌少了現代感，所以最後是精簡群擺條數，維持原先簡單線條，不僅使標誌更精簡，也不失細節。

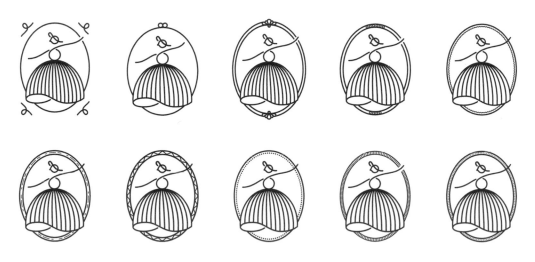

圖形細節調整
嘗試更改圓形的框線與樣式，希望增添一些裝飾性的感覺，但會讓標誌變得過於古典，少了現代感，仍會建議維持簡單線條。

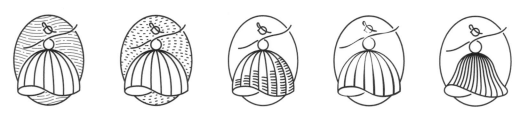

圖形細節調整
嘗試更改圓形內的背景，或增加圖形細節等等，但會讓標誌趨向寫實，並且削弱輕盈優雅的感覺。

裙擺條數調整

嘗試更改裙擺的框線條數，覺得稍稍減少條數可以讓標誌更精簡，但不會喪失細節。

裙擺細節調整

嘗試更改裙擺的粗細，右側的方式能讓主角更立體，讓裙子的細節更輕盈，應有細節的層次。

配色

A 款深色的紅復古優雅還迎合婚禮喜氣感覺；B 款奢華經典，顯得貴氣成熟、C 款不僅能凸顯浪漫氣質，對於年輕受眾也會是較親切的選擇。三種配色一度讓客戶陷入長考，最後為讓消費者有更多選擇，所以三款配色全都選用。

商標中文的搭配

A

enchantée
楽朗奇

B

enchantée
楽朗奇

★

C

enchantée
楽朗奇

A. 字體為骨架年輕，但仍有英文搭配之細節；B. 線條與圖形呼應，較為俏皮；C. 採宋體架構，更為古典。

商標英文的搭配

enchantée

★

enchantée

enchantée

enchantée

enchantée

enchantée

將選定標誌做字體加粗、草寫感覺加重等嘗試，可發現呈現的感覺就相當不同。例如字體加粗顯得較為莊重。英文改為更加草寫的字體，視覺上令人覺得浪漫。最後客戶選擇莊重與浪漫的折衷方案，字體的呈現不僅動態還顯得輕盈，並仍保有優雅與辨識性。

標誌定案

enchantée
楽朗奇

品牌識別應用系統

喜餅系列

　　喜餅禮盒分為腰帶款與緞帶款，這兩款我們都加入了別具巧思的設計。腰帶款（圖Ａ、ａ）：禮盒封面是一個點心盤，把腰帶拉下時就看見一片被咬一口的餅乾。緞帶款（圖Ｂ）：中間做挖洞設計，增加禮盒本身的質感。特殊的設計是希望新人的親友拿到禮盒在打開時可以有驚喜的感覺。

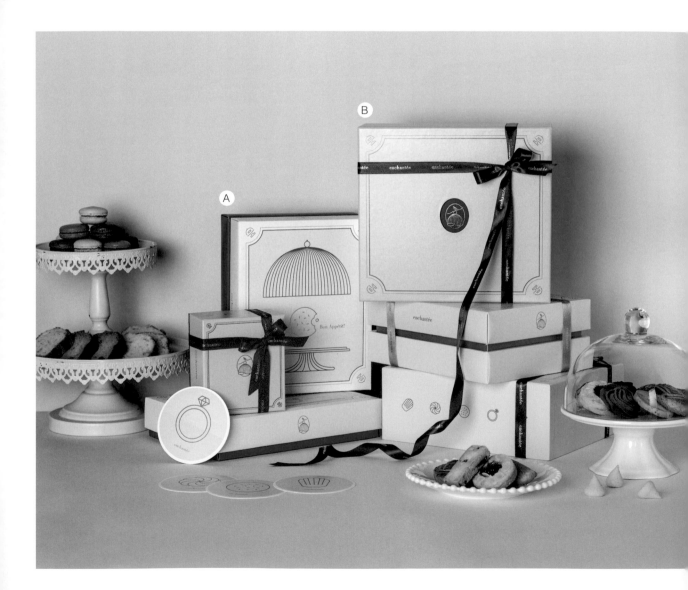

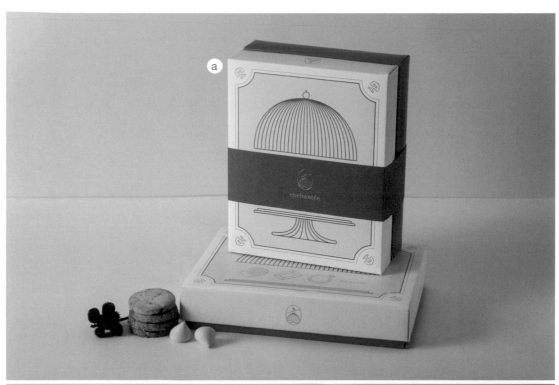

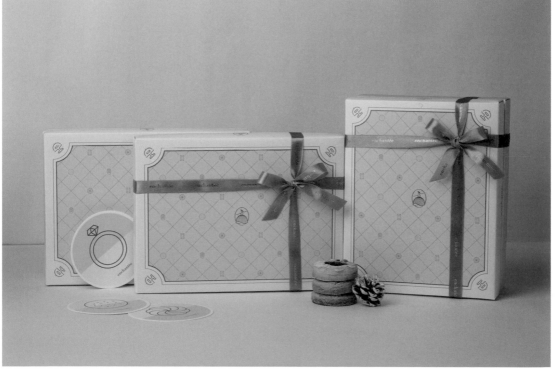

彌月系列

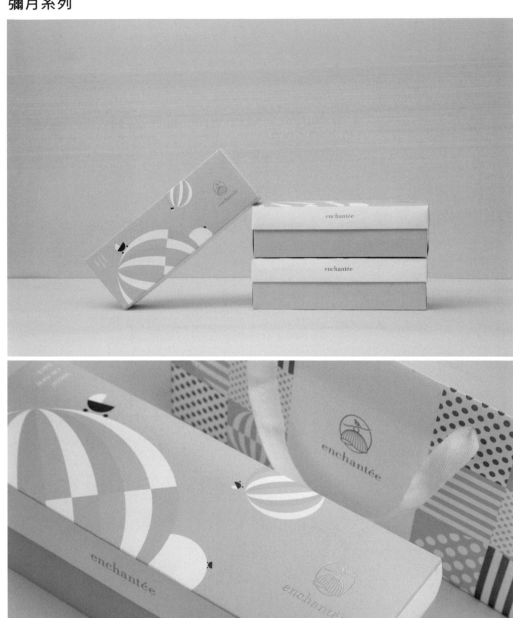

網站視覺

　　網站設計時為了呈現品牌形象的一致性，畫面的照片拍攝、元素的取材都是延伸於最初的設計原點「浪漫、法式、活潑」的三項元素，而使用了粉紅、粉藍、鵝黃等粉色做底色，再以滿桌的小點心、刀叉小盤等，營造出歡樂午茶的氛圍。所以當消費者進入官網時，充滿各式繽紛可愛的甜點頁面，不僅會清楚地知道這是一家手工喜餅店，也能感受到品牌的風格是典型的法式小浪漫。

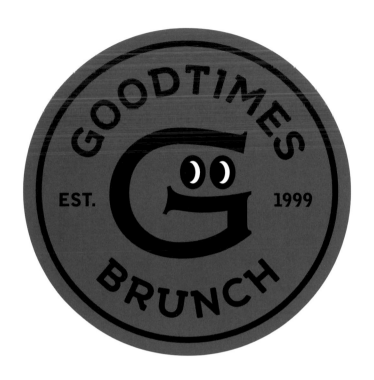

漾漾好時餐廳

設計概念：好時光、幽默趣味、角色溝通

CL：GOODTIMES BRUNCH 漾漾好時　ECD：唐啟堯　AD：黃俊堯　D: 黃俊堯、吳香駕、唐啟堯

品牌翻新年輕化

「GOODTIMES 漾漾好時」是對一間經營多年的餐廳進行翻新再造的美式餐飲品牌。與客戶進行前期的訪談溝通時，發現這家已經經營了 10 年左右的餐廳，主打商品為美式早午餐，由於舊有的品牌形象與室內空間缺少一致的品牌個性，也無法呈現出經營者在食材挑選與料理的用心，導致與目標客群的溝通落差，因此希望能透過形象翻新來吸引年輕客群，營造輕鬆愉快的用餐環境，因此客戶亟欲想要翻新重塑品牌定位。

在訪談的過程中，發現原本客戶設定偏向老式美國公路風格餐廳，因此店內隨處可見木片、鐵牌、工業風等的設計元素。然而考量作出品牌差異的目標需求後，我們從品牌命名、品牌定調開始參與，協助文案企劃與識別設計，希望跳脫常見美式餐廳的復古調性，強調以「美味、歡樂、幽默、趣味、年輕」為訴求的飲食體驗。GOODTIMES 的字首 G 為主要設計元素，賦予個性及生命，在餐廳的不同角落使用不同的角色與表情提醒與互動，搭配時下年輕用語強化品牌溝通的調性，透過角色化的標誌與創意文案跟消費者溝通。從室外招牌與指標，到室內的材質、光線、牆面視覺、菜單店卡到外帶包裝，進行一致地規劃與執行，期待能賦予舊品牌全新的生命力。

內部腦力激盪 創意發想

與客戶溝通好主視覺設計的方向之後，我們內部開始進行腦力激盪，利用便利貼做設計發想，分別從 good times 的食物、環境、風格以及在 good times 會發生的好事、創造記憶、親朋歡聚的意象，進行具象或是抽象的發想。過程中延伸的關鍵字包括有：

以便利貼的方式進行設計發想。

好事──團聚──歡聚──笑臉──滿足

好食── brunch ──餐點──餐盤

好時──美好──熱鬧──溫暖

接下來，開始進行標誌設計草稿任務，我們從發想的關鍵字中，找出適合的元素傳遞美式餐廳活潑、年輕、歡樂、開心、美味的獨特品牌風格。最後，我們得出一個結論，就是將一個吃得很滿足的笑臉圖樣結合英文字母 G（good times 的縮寫），設計出代表「美味、滿足、幽默、趣味、年輕」的標誌。

特別值得一提的是，選用橘色做為品牌主色，是因為它帶給人們溫暖、愉快、帶有食慾的感覺，再搭配黑色或白色，製造強烈的視覺對比，來切合餐廳希望傳達給客戶的年輕品牌形象。

繪製草圖。

品牌識別基本系統

標誌定案

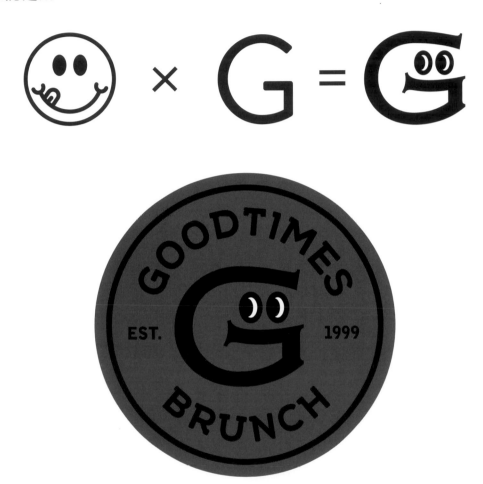

最後完成的標誌，Mr.G 是個逗趣的美食家，開心迎接每位賓客。

標誌組合應用

　　關於標誌以及文字的構成的方式，基本上，我們根據餐廳風格、美感以及平衡等面向進行組合搭配，以這個標誌來說，字體是採用比例較為方正的架構，邊緣略帶圓角，希望呈現渾圓、實在、年輕感，局部的非對稱粗襯線更增加字體的細節特色與活力動感。同時圖文組合不論是直式或是橫式的，原則上都要達到平衡與美觀的要求。

標誌角色透過多變的表情構成圖樣，可以幫助客戶想像熱鬧的品牌個性，也適用於室內視覺、包材或網站及形象製作物等等。

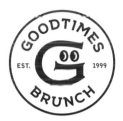

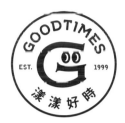

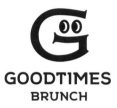

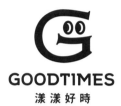

標誌黑白組合。

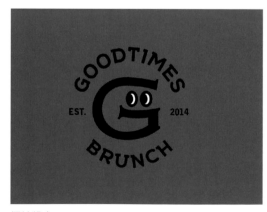

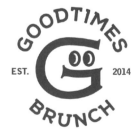

標誌組合。

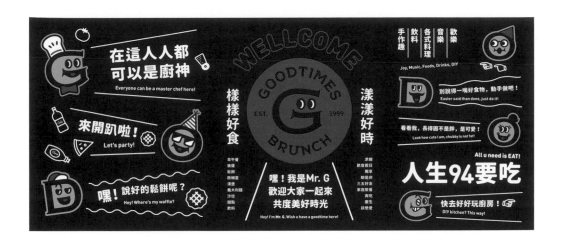

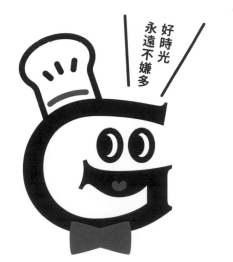

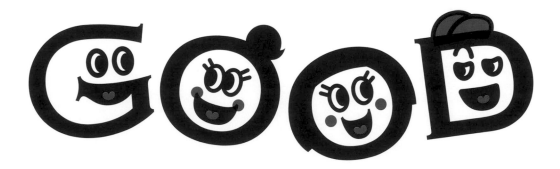

標誌表情延伸與使用。

品牌識別應用系統

菜單

　　視覺延伸設計有時候也可以突破傳統，例如使用不同的排版格式來吸引客戶的眼光。以菜單的排版型式為例，乍看之下彷彿是一份報紙，但其實是餐廳的菜單。這主要是考量餐廳菜單以往都是採用厚重的精裝本形式，然而這樣的樣式一來不但成本高而且體積大，並與品牌想要呈現的年輕感受出現極大的落差。為此，我們改採成本低、重量輕的報紙形式來設計菜單，甚至還可以讓顧客拿走，是企圖兼具創意與成本考量的延伸設計手法。

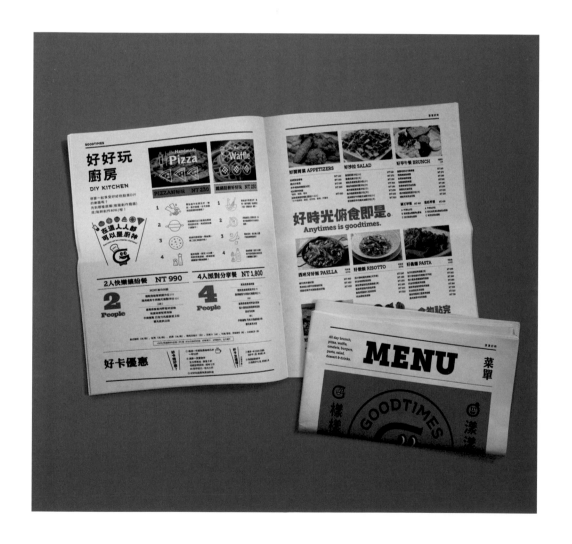

形象海報

為了延伸設計概念替用餐環境增添歡樂、趣味感受,故藉由海報、看板與霓虹燈等元素的增添來活絡店內氣氛。宣傳海報的部分使用設計的三種主色,配上標誌做出的表情變化,並將 PIZZA 擬人化,營造出與食物共樂的印象。三張海報的設計內容彼此相互扣合。這種三段式的海報設計利用標誌主視覺表情做出不同的情境變化,對於在店內用餐的消費者來說,希望可以營造驚喜與詼諧感受。

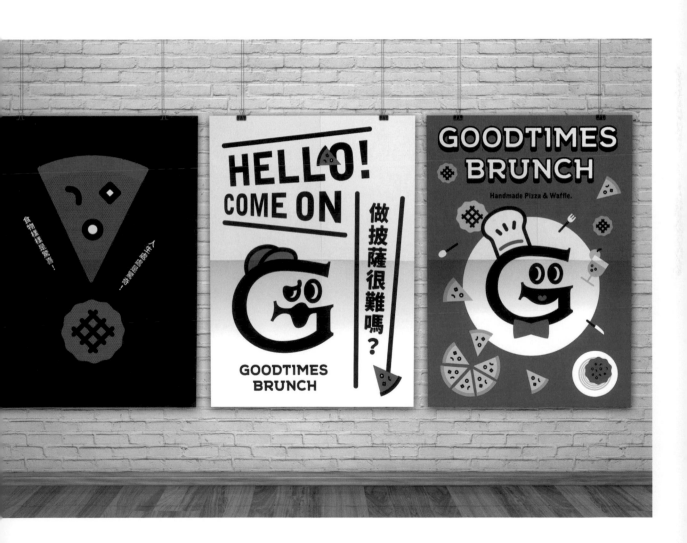

室內外空間視覺

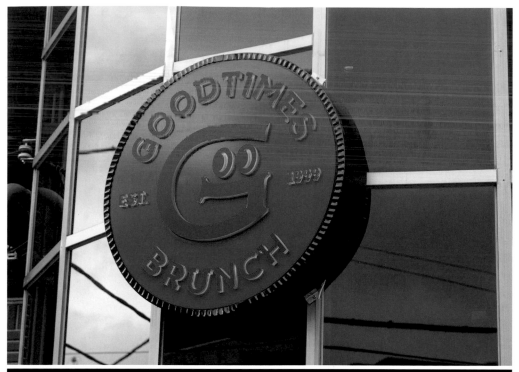

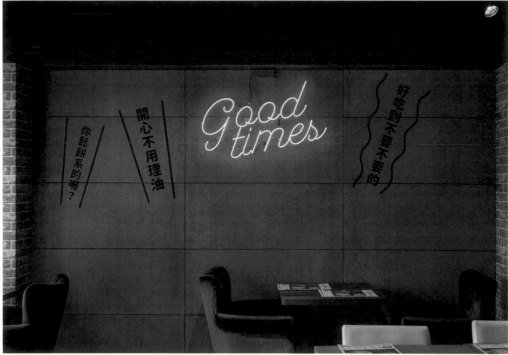

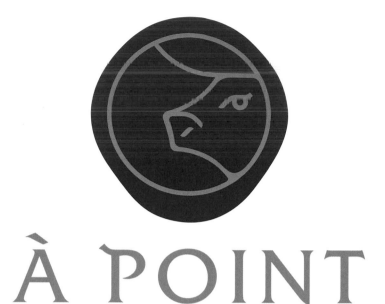

À POINT
艾朋牛排餐酒館

艾朋牛排餐酒館

設計概念：優質牛排、時尚格調、剛好的五分熟

CL：À Point 艾朋牛排餐酒館　ECD：唐啟堯　AD：黃俊堯　D: 黃俊堯、吳香駕、唐啟堯

企業訪談與背景說明

　　艾朋牛排餐酒館是墨賞餐飲集團的新品牌，可以說是老品牌牛排餐館的品牌翻新再造，業主的第二代來尋求我們的協助，是希望同時更新品牌標誌、室內外視覺、菜單菜色、讓集團隨著時代的演進可以為台北市東區的消費者提供時尚優質的牛排餐酒館。

　　實際參訪中確知餐廳位於台北信義商圈，店內餐點的屬性價位偏中高級。與業主討論後，我們先蒐集了店內相關資料，與釐清業主的設計重點，希望在繽紛的街道牆面中呈現吸睛的視覺重點，讓路過的人注意到，也同時考量白天與夜晚的視覺效果，我們以店名為關鍵字做出發，發想設計概念，其中三大主軸為：「優質牛排」、「時尚格調」、「剛好的五分熟」。

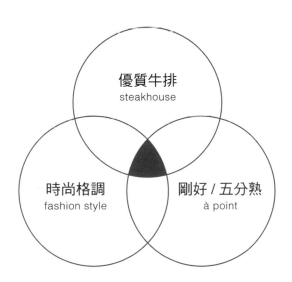

市場競品分析

　　在接到這案例時，我們先徹底了解餐廳核心服務項目、風格取向以及主要的目標客群之後，就開始做前端的市場競品分析。

　　藉由資料的整理，餐廳本身的市場地位是位於高級、時尚以及年輕這個區塊，這剛好是符合餐廳所在地台北信義區的消費屬性。從對外的競品分析中可得知在這一區塊的品牌大部分是以文字或是抽象的線條來塑造品牌標誌形象。從獲得的訊息裡，即掌握了後續的設計方向應將朝向簡化的線條設計。

草圖繪製與提案說明

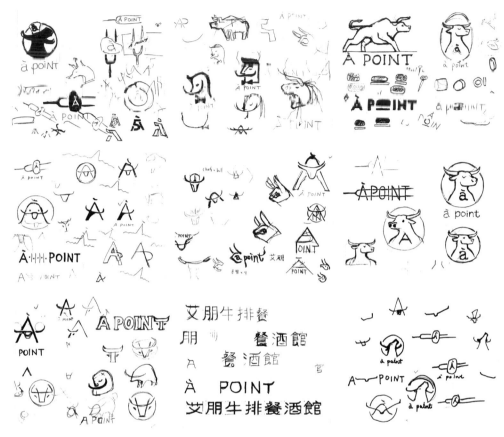

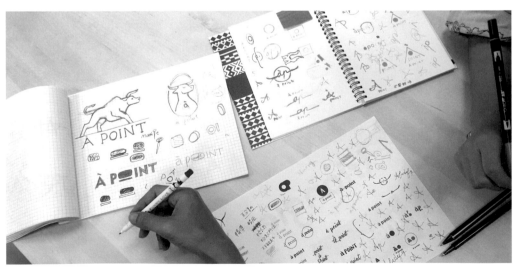

初次的提案中，我們嘗試以不同字體的選擇與設計表現差異，提案說明如下：

A

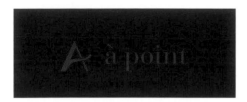

使用字母 A 結合單邊牛角，而在字體選用上使用襯線字表現經典與精緻感。

B

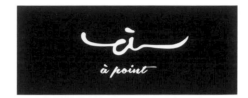

以小寫字母 a 結合牛頭的意象，字體則是採用手寫體與標誌搭配。

C

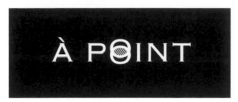

使用全大寫字呈現成熟穩重的感覺，並且用 O 轉化為牛排外酥內嫩的精準五分熟。

D

以牛排與紅酒封蠟作為圖形標誌，特別使用線條勾勒的牛作為油花，字體選用比較傾向現代感、簡潔的風格來搭配。

品牌識別基本系統

標誌選定

　　餐廳原店名「艾朋」的中文名稱是從法文的五分熟—— À Point 這個名稱翻譯過來的，我們以此為中心點，回歸到消費者的角度出發，以牛頭的形象創造最直覺的聯想，再者以新鮮的牛肉與油花作為配色，再用封蠟的概念呈現餐廳的酒吧特色。

標誌定案

在確認設計方向與圖像之後，我們再就色彩、圖像筆觸細節以及中、英文字體搭配的嘗試做更精緻的調整，如下：

例 A 帶有一些古典的細節、B 更為現代、C 則是更有個性與異國感。背景用色的考量上，是找與牛排的紅色有對比效果的顏色，故使用了明度與飽和度皆偏低的用色，因為整體視覺看起來是較能呈現精緻餐點的成熟感，同時也必須考量至內牆面材質以及傢俱的選色，最後業主採用了偏綠的色彩。

A

B

C

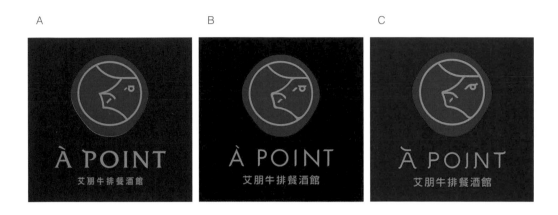

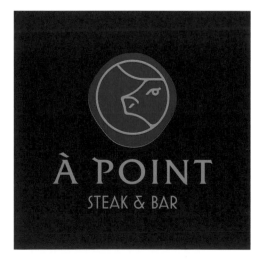

標準色

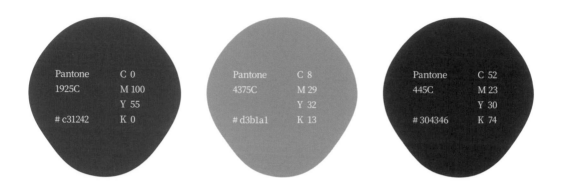

Pantone 1925C	C 0
	M 100
	Y 55
# c31242	K 0

Pantone 4375C	C 8
	M 29
	Y 32
# d3b1a1	K 13

Pantone 445C	C 52
	M 23
	Y 30
# 304346	K 74

標誌組合應用

品牌識別應用系統

外牆招牌

　　品牌視覺識別延伸應用在餐廳的外牆招牌時，我們須同時將店家附近環境列入考量。這餐廳周圍的招牌都相當搶眼，為了在複雜的環境中能凸顯卻不俗氣，設計的原則還是回到一開始提到的如何吸引顧客的注意，並產生牛排館的印象建結。我們選擇將舊有的花磚牆面漆上設定的綠色，再以紅色色塊為主的牛頭標誌作為招牌的主角，稍稍跳脫出橫幅的高度，這意圖會讓路人特別駐足瀏覽。再來，餐廳的中英文名稱則是以白色燈箱字體呈現，可以很清晰地被看見，也讓牆面多一個層次。而整體招牌以長橫幅的方式呈現，充分利用餐廳的面積，同時也利用光條投射在磚牆面上塑造立體的光線質感。

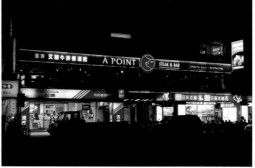

修改前。　　　　　　　　　　　　　　　　修改後。

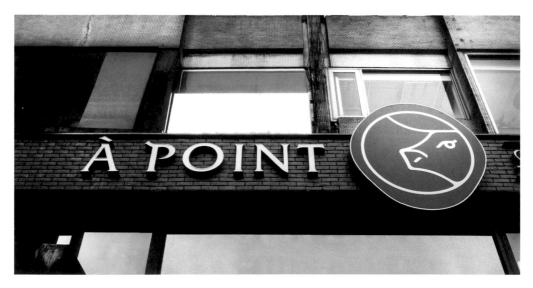

名片

　　名片延伸品牌視覺的設計，以墨綠色為底帶出高貴質感，中間簡單放上標誌，讓名片類別第一時間清楚明瞭，反面使用金色註明基本訊息，右上放了線條勾勒的標誌，再次加深消費者對餐廳的品牌印象。

菜單

　　菜單延伸設計色，標誌不多加花俏設計，置中擺放呼應店內穩重經典的調性。

合唱無設限 10 主視覺

設計概念：10、融合、東亞文化

CL：台北室內合唱團　ECD：唐啟堯　AD：黃俊堯　D: 黃俊堯、吳香駕、王奕

理解業主的性質與活動背景

　　台北室內合唱團《合唱無設限》計畫的核心精神便是擴展對合唱音樂的想像與詮釋，打破地域與媒材的限制尋求跨界創作，在創作新作品時，從各種方向實踐、突破了人聲的既有框架，解放了藝術類型的邊界。

　　2017 年的《合唱無設限 10—— 當代合唱作品東亞篇》委託創作發表計畫，匯集東亞創作能量，邀請來自台灣、韓國、日本、北京、香港之傑出作曲家，從各自民族題材出發，體現東亞區域反映在當代人聲藝術上的獨有文化面貌。在客戶與設計師溝通之後，決定採用「10」作為整體活動視覺設計的發想主軸與設計元素，結合匯集音樂能量的主題。

創意發想與提案說明

　　由於這次主要邀請的國家都是東亞的國家，所以在主視覺標誌設計上就特別賦予東方的意象。

　　［A 案］將「一〇」作為設計元素，傳達無設限 10 的主題。一跟〇間勾勒出旋律的線條，也以聲波循環的意象，表達傳統重構及現代反思的無限可能。「一」的筆畫在兩端結合了東方廟宇建築的屋簷形狀，傾斜的排列也代表著創作不受框架的限制；色彩上用了代表東方的朱墨色與黑墨色，再點綴些許的金色呈現出東方經典。

A 案

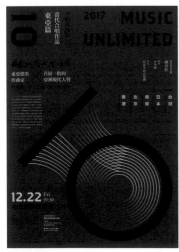

［B案］使用「一○」作為設計元素，將「一○」直式的排列組合與破格的手法表現束方大器的意象，「一」的筆畫在收尾細節上結合束方廟宇建築的屋簷形狀呈現東亞感；「○」的部分，色彩以此次主題五個國家國旗的共同色構成，圖形則像是顏料滴至水中交融的瞬間，表達在重構與相互交流後能量匯集的過程。

B案

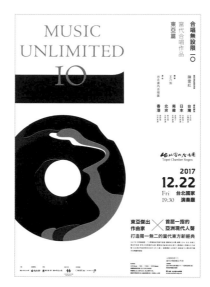

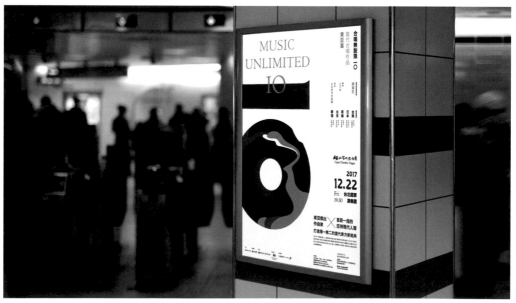

［C案］選擇以漢字「拾」作為設計主軸來傳達東方的意象。「拾」與「十」除了發音相同，亦有收斂成就經典、更迭造就融合的意義。設計手法的部分：左半邊手部旁字形與十六分音符做轉化結合，右半部的合字拆解為人與直書的一〇，並將〇以水墨方式呈現，表現東亞創作能量匯集的圓融與和諧；右下角的朱紅色用印，再次點題拾的概念。設計主軸圍繞著人聲、合唱、一〇與圓潤，以現代筆畫的優雅與書法字的東方氣質呼應著這次東亞文化的主題。

C 案

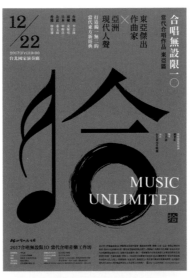

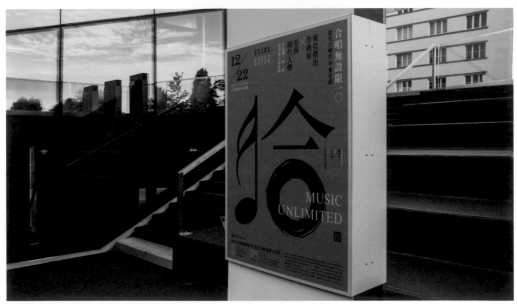

設計須切合客戶屬性

　　台北室內合唱團成立已經 25 年了，每隔一段時間就會有演出計畫以及錄製新的曲目並發行唱片。基本上，由於屬性之故，藝文類的客戶比起商業性強烈的客戶對於設計的自由度跟包容性來得更為開放。畢竟藝術原本追求的就是較為抽象的意象，為藝術團體所呈現的設計樣式，和商業類的企業與客戶是截然不同的作法和邏輯，企業客戶可能需要較為嚴謹的設計內容，理性資訊優於感性訴求，而藝文團體則會期待透過視覺優先傳遞感染力。關於這點，當設計師在做企業訪談的時候，就必須先清楚地了解客戶的屬性與偏好，否則只是一廂情願的做法，是難以符合客戶的想法與需求。

標誌延伸物的設計

　　這個活動專案的延伸設計物主要是活動視覺海報，後續會放在兩廳院看板上以及公車等候區域的背板，或是印製在活動 DM 以及網路的 Banner 上。另外，延伸的製作設計物還有傳單、手冊、節目單。

　　原則上，活動海報視覺設計，最主要的關鍵在於如何先就吸引觀者的目光，接著，便是要如何提供給觀者良好的視覺元素編排，讓他們可以清楚地接受引導，有層次地進行閱讀資訊。所以，在海報版面的安排上，以「一〇」結合東亞意象為主

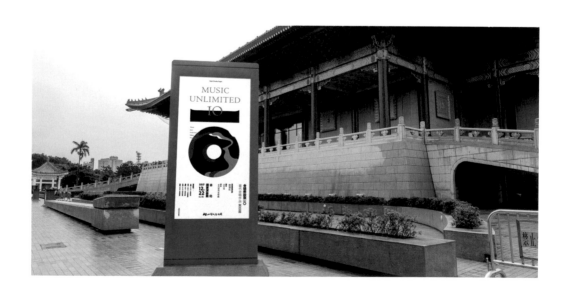

要元素的主視覺，這個部分所占的面積是最大的，然後再將文字資訊有條理地安排，比方說由上而下或是由右至左地的閱讀，這一區塊基本上是可以利用金屬色與黑色做出層次的區別。附帶一提的是，海報最底部有兩句以紅字提示的重點說明，一是「東亞傑出作曲家」，二是「首屆一指的亞洲現代人聲」，最底部還有一行文句說道：「打造獨一無二的當代東方新經典」，這一連串的文案顯然是主辦單位所欲強調的重點，所以特別使用紅字標出，使用特別的顏色標註也是海報圖文設計上會使用的手法。

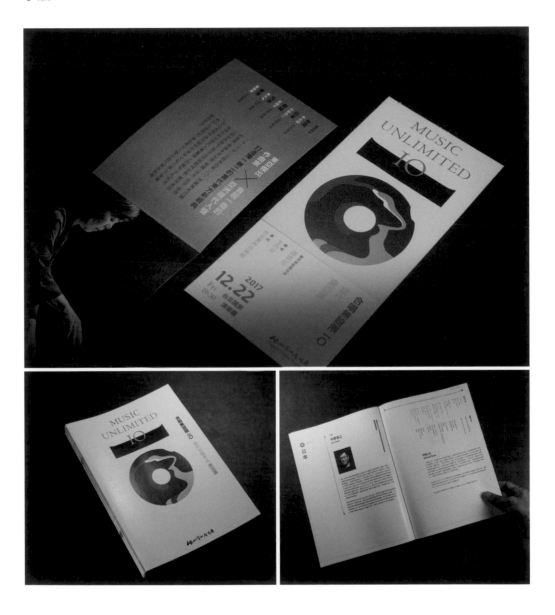

trian3ler®

triangler 三名治設計

設計概念：公司名 triangler、現代、年輕、包容性

CL：triangler 三名治設計　ECD：唐啟堯　AD：黃俊堯　D: 黃俊堯、吳香駕、唐啟堯

企業背景說明

　　triangler 三名治是個年輕的設計公司，由一群熱愛設計的夥伴們組成，提供口味豐富美味的設計內容，希望為每個品牌創造最適合的設計服務。我們相信良好的設計是相互信任與良性知識交流的合作結果，對於經驗分享與設計知識傳遞抱有熱忱。主要提供品牌視覺顧問、設計服務與活動、包裝、網站設計等服務。

概念發想與草圖繪製

　　為了讓標誌在概念上呈現年輕與有趣的感覺，我們初期在字體的結構與平衡上進行多種嘗試，希望能在大器的標誌中也讓客戶能夠感受到設計的質感與巧思。

　　在畫草稿時我們企圖將代表三名治設計的「3」融入在文字標誌設計當中，最後「triangle」這個英文單字中的「g」與數字「3」融合再一起，產生了一個全新的視覺文字感受經驗。

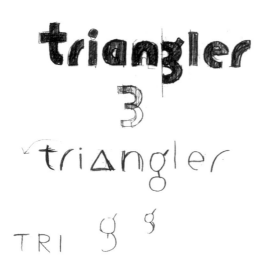

設計調整與定案

標誌調整

　　我們在確認標誌字體後，再針對字距與字重進行細節的調整，以確保在大尺寸與小尺寸版面上都能有良好的辨識性。

標誌定案

　　「triangler 三名治設計」的標誌設定主要是文字標誌，原則上，是使用最基本的幾何形構成，再透過黑體字的結構與全小寫字希望能夠表現品牌的年輕與現代感，而在筆畫跟細節上，利用字母 r 與 c 的線條角度呈現出前進的動態感，其中的 g 與數字 3 結合，更是呼應三名治的三，這也是本設計的巧思的所在。至於標準色則是採用很中性但偏明亮的灰色，除了能夠代表設計的包容性，意旨在凸顯客戶的出色作品。

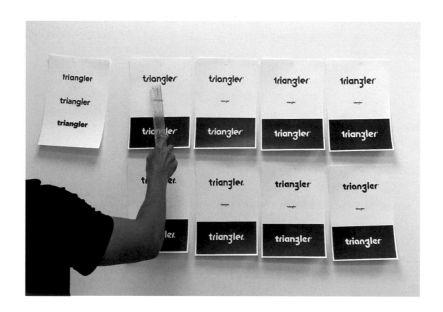

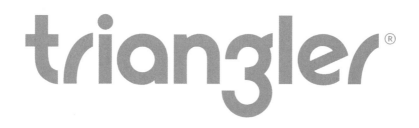

附帶一提的是，字體設計時需會透過參考線對字母間的空間進行更仔細的微調，確保在放大與縮小的尺寸都可以有良好的閱讀性，透過製圖法可以清楚地了解圖形的結構概念。

中文標誌

英文標誌

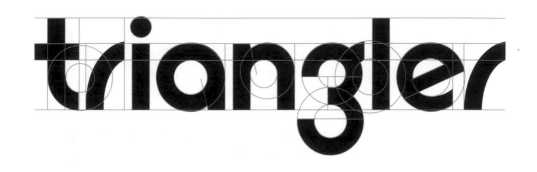

品牌識別應用系統

事務系統應用

　　三名治設計公司的中文名稱與「三明治」餐點是諧音，其主要考量是希望能傳達三名治設計願提供豐富美味的設計服務給每個客戶，同時也期待客戶有機會品嚐看看，尤其結合標語「Take a bite」於名片中，再加上了齒痕的打凹設計，更是能讓客戶產生好奇與深刻印象。招牌與名片、信封、筆記本等等製作物都採用標準灰色以維持識別一致性。

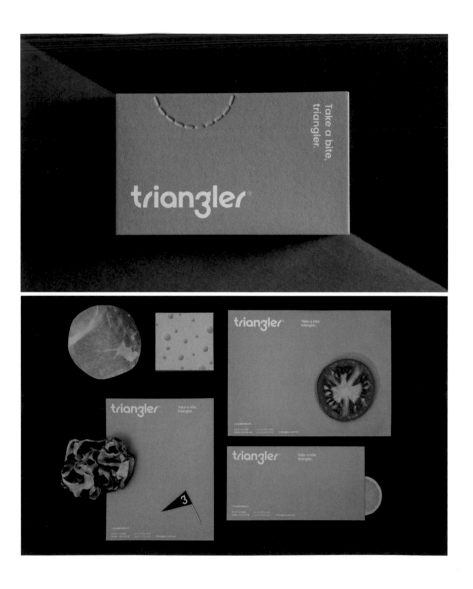

海報

　　海報的設計，則是將三明治餐點三個夾層的圖像，設計成海報視覺主體，然後再將活動的關鍵字 triangler warming party 分別放入三個夾層，希望使觀者眼睛為之一亮，而在色彩運用上，除了企業代表色灰色以及白色與黑色之外，還加入了綠色、黃色以及紅色，我們讓代表三明治餐點食材的三種顏色，從頭到尾一致地貫徹呈現在海報上。

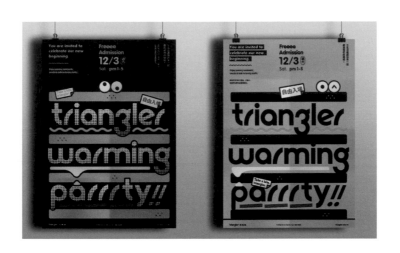

網站視覺

　　網站內繪製了許多幽默有趣風格的插圖，呼應了設計公司的個性。團隊成員以「三明治」餐點的食材元素，像是蔬菜、起司、番茄以及肉片等呈現，也強化中文名稱的趣味印象。網站內或是社群媒體上的素材也運用食材聯想的顏色（蔬菜綠、起司黃、蕃茄紅等等）來呈現延續的視覺風格。

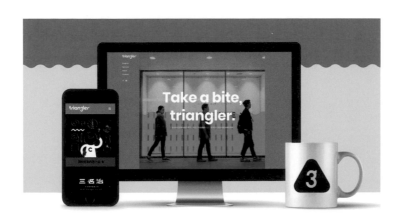

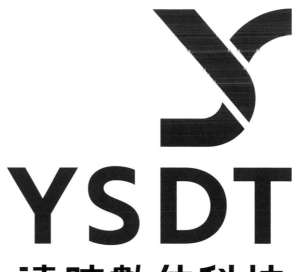

YSDT 遠時數位科技

設計概念：YS、整合、專業、前進

CL：遠時數位科技　ECD：唐啟堯　AD：黃俊堯　D: 黃俊堯、吳香駕、王奕、唐啟堯

企業背景說明

　　「YSDT 遠時數位科技」是遠傳集團旗下專注於線上銷售與數位資訊整合的新事業品牌，企業的核心業務，主要可分為數位行銷、電子商務以及雲端生活應用三大部分。品牌識別有兩個主要目標：讓內部夥伴們相信 YSDT 遠時所代表的企業價值：相信轉變將帶來的契機，相信對未來的無限可能性；讓對外有嶄新的視覺傳遞活力、成熟的企業形象。

企業品牌精神

　　「YSDT 遠時」的企業核心精神，主要在於相信 YSDT 遠時所代表的企業價值能夠是由內而外傳遞，以致最終被大家看見。其內涵包括內在相信轉變將帶來的契機，顯現於外的則是拓展更廣更深化的服務。還有內在相信對未來的無限可能性，就能由此向外拓展更專業、成熟的前瞻企業。最後，內在相信技術與創新核心能力，以至於在外轉變成讓人興奮與期待的企業體。

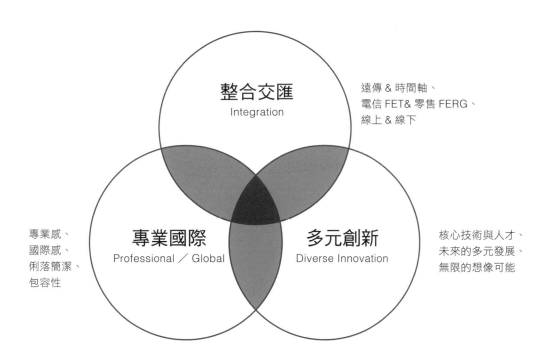

企業精神與目標。

概念發想與草圖繪製

　　跟客戶溝通過後，設計概念上以英文縮寫為標誌的主要構成，搭配簡約的符號設計，後續我們從企業的英文名稱前面的兩個字母「Y」、「S」來著手發想。

　　這兩股繩子匯集、整合，看起來既有 Y 的形象也有 S 的形象，同時要注意的是，這兩股繩子交會之後，並沒有停滯還是繼續向前，如此圖像確實給人一種向前的律動感覺。充分地傳遞組織整合與匯集，並有展翅向上飛行的意象。

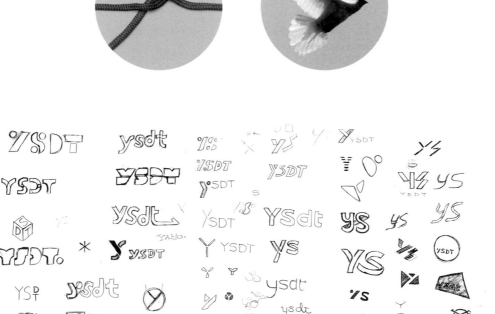

標誌定案與設計規範

　　標誌定案後依據呈現空間與媒材比例考量使用，是有著多種使用組合定義。所以設計定案後，我們會提供一份「品牌識別視覺系統規範手冊」。當中清楚説明使用規範，包含中英文字體、字級、尺寸與安全間距等資訊，避免繪製時造成標誌失真。

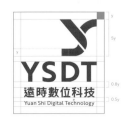

標誌構成設定：標誌由圖像及中文、英文構成。其中標誌又包含圖形標誌以及文字標字。

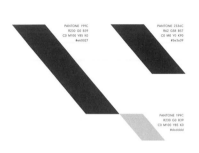

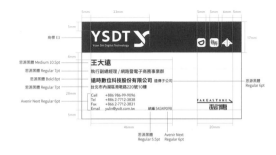

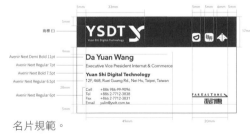

品牌色彩使用規範：以紅色為主，深灰色其次，淺灰為輔助色使用。

名片規範。

遠時品牌識別手冊。

品牌識別應用系統

　　由於企業事業體龐大，所以在延伸物的設計上自然是運用品牌標誌、品牌標準色、標準字等基本元素去製作而成，目的當然是要藉由視覺上呈現整體的一致性，來使消費者對企業感到信任與認同感。提袋與名片採用標準色中搶眼的紅色，做為企業對自我的展現，內部的耗材使用上，則以簡約的白色為底，放上標誌，給人俐落穩重之感。

事務系統應用

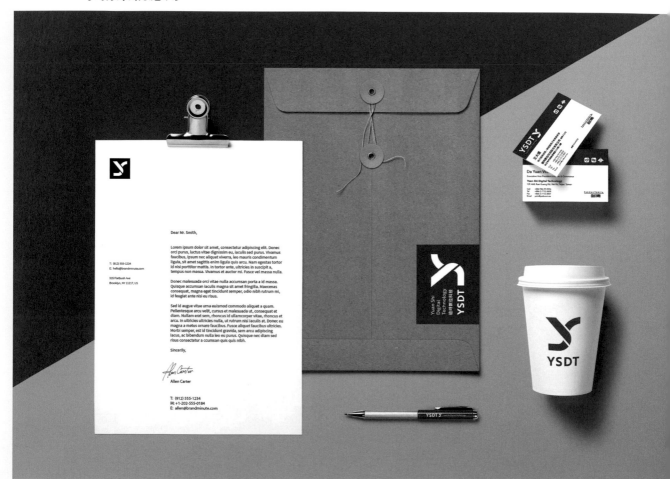

以提袋為例,提袋設計上選擇了將圖形商標放大強調,占據了提袋大部分的版面,至於企業的中文名稱則是置於版面的最底端,以較小的字級呈現。其目的是希望消費者拿到提袋時,可以透過標誌視覺符號進行主要的記憶溝通,避免讓其他資訊分散注意力。我們常常會遇到客戶要求把各種資訊都放大,但可能會讓有限的版面過於混亂模糊重點,考量到資訊的閱讀層次,讓視覺效果第一,企業的資訊內容第二,其實就算是用較小的字體呈現資訊,但只要可以被受眾清楚閱讀即可。

提袋

識別證

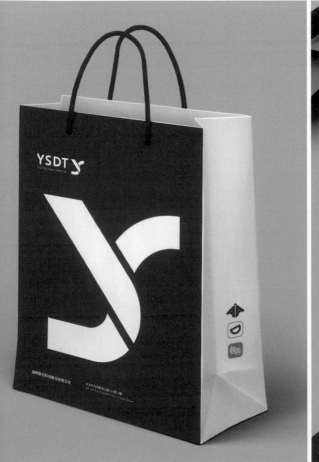

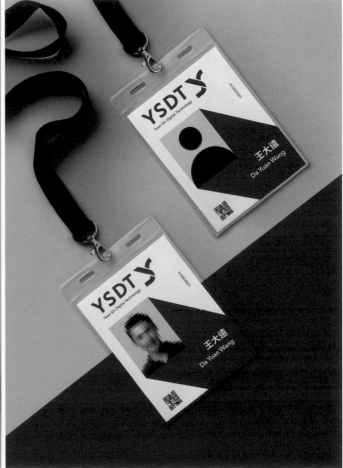

設計工作流程

　　SOP 是公司針對內部生產製造的作業方式而自行制定的標準流程，員工們藉由執行標準工作流程或操作規範，確保其所產出的產品品質得以一致。

　　設計雖是創意工作，但商業設計這領域的工作，客戶時間分秒必爭，無論是新創業、舊翻新都有一定的時間壓力。即使客戶時間允裕，設計師也該掌握工作時程，讓每個案件都有目標完成時間，才不會因時間拉長下，反覆修改成了永遠的代辦事項。右圖附上的是樂朗奇法式手工喜餅的工作時程規劃表。藉由甘特圖明確訂立各個工作項目的時程，設計師能清楚掌握專案要交付的內容與工作的範疇。故建議設計師在確認合作後，能建立專案的時程表。

　　而設計工作中以前端與客戶的溝通確認設計概念為整體設計工作中，最重要的一環。這階段要釐清顧客需要，才不會在後續延伸作業中，重複做修改。

　　以三名治設計的作業流程為例，首先是企業訪談，了解企業背景與核心業務，從中協助找到客戶品牌定位與核心價值。因為許多客戶並無法說清自己的需求，我們設計師的工作就是從企業訪談與分析工具，如競品分析等方式，找到客戶對內的企業精神與對外的市場定位。掌握這些訊息後再發想設計，接著再延伸於設計品牌識別系統。

設計工作的自強之道

　　面對臺灣如此艱巨的品牌設計環境，品牌設計顧問公司要如何解套誠然是當務之急。有的品牌設計公司也自己開發商品，建立自己的品牌在市場上銷售，求取生存之道。但設計顧問的角色就要做一些轉換，還要學著怎麼去做推銷產品的工作。三名治設計唐啟堯總監就建議到：「首先便是維持設計品質產出，建立品牌設計服務的口碑和老客戶維持長期合作關係。再者，就是嘗試去改變現況，對於自己在乎的產業或範疇投入了解與接觸，找到好的切入點。第三、擴展人脈把握機會去開發潛在客戶，像是去接觸新創事業的社群，或是對有設計需求的創業者或是企業家進行分享或演講。一般來說，他們可能會有較強的潛在品牌設計需求與資源。最後，就是希望與客戶夥伴的關係是長久的，當彼此都做得很開心滿意，就會有更多合作的機會產生。」

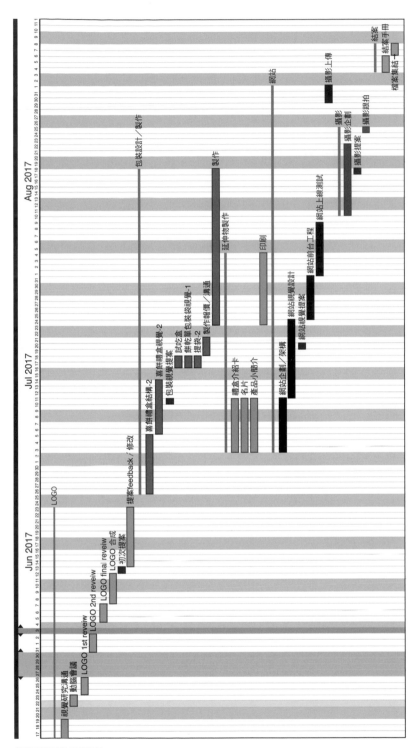

樂朗奇工作時程表。

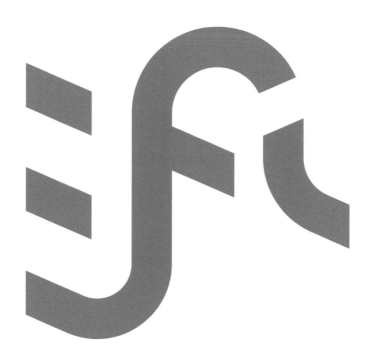

汎羽品牌企劃設計

　　汎羽品牌企劃設計，是台灣一家專注於品牌形象塑造與整合的團隊，以廣告人的敏銳度，洞察消費者心理，挖掘並轉化品牌的獨特價值，建立前瞻性與國際性的品牌形象策略，並以設計人的美學力，為企業提供創意與務實兼具的品牌形象設計管理解決方案。

　　汎羽的品牌標誌，以「汎羽」二字和 Fengworks 的 F 做造型結合，整體帶些空間感與幾何感，象徵汎羽從品牌本質的各個面向的思考、轉化、連結與發展的過程與精神，傳達出「打造品牌最佳姿態」的核心主張。

負責人資料

Creative Director & Founder

馮煒棠 Mark

TPDA 台灣包裝設計協會會員，品牌廣告設計資歷 15 年以上。

擔任過多項政府品牌輔導計畫案主持人、台灣創意設計中心品牌工作營顧問、台灣藝術大學產品設計實務講座講師、醒吾科技大學設計實務講座講師、高苑科技大學品牌行銷實務講座講師等。

2008 年創辦汎羽設計，並擔任統一集團旗下連鎖麵包店品牌：統一聖娜多堡之年度品牌設計顧問，負責統籌品牌形象管理、包裝規劃設計、廣宣製作物等概念企劃與執行，同年與元大金控旗下元大商業銀行展開各種金融商品的廣告企劃與設計合作。

一路至今，帶領著來自 4A 體系與設計業界的優秀夥伴，以廣告人的洞察加乘設計人的美學，執行過許多品牌形象包裝與廣告的專案，除了受到許多企業主與行銷人員肯定外，也拿下諸如德國國家設計獎，德國紅點設計獎，台灣金點設計獎等多項國內外設計獎項。

Art Director

曾琬淩 Akasha

品牌廣告設計資歷十多年。認為好的設計可以豐富品牌的生命力，提升世界的正能量。經歷過聯廣集團與數家台灣頂尖設計公司，服務過許多知名企業，設計作品多獲國內外設計獎項肯定，設計質量深度與廣度兼具。

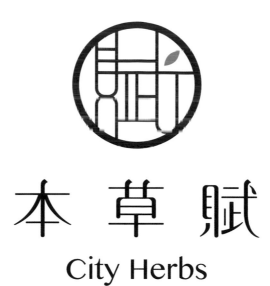

本草賦
City Herbs

本草賦

設計概念：漢方草本、現代科學

CL: 友惠生物科技股份有限公司 CD: Mark Wei-Tang Feng AD: Akasha Wan-Ling Tseng D: Mark Wei-Tang Feng, Akasha Wan-Ling Tseng CW: Fay Shin-Ke Huang, Eric Yong-Chuan Chen
獎項：GOLDEN PIN DESIGN AWARD 台灣金點設計獎、RED DOT AWARD 德國紅點傳達設計大獎、GERMAN DESIGN AWARD 德國國家設計大獎、TAIWAN INTERNATIONAL GRAPHIC DESIGN AWARD 台灣國際平面設計獎

企業訪談與背景說明

　　在品牌視覺設計上有一個很重要的目的，就是要讓企業品牌或是產品品牌能夠清楚地傳遞給消費者，並且說服消費者買單。

　　業主是一群台大博士組成的生技團隊，研發出一系列以漢方為基底，改善人體新陳代謝的商品，一開始以「友惠生技」為品牌名稱，對商品做了軟調性的包裝，文宣則是以商品功能層面做訴求，推廣了二年多，成效不彰。

　　最主要的原因來自業主的品牌定位乃至於包裝文宣訊息模糊，消費者無法直觀理解產品用途，自然無法進一步對企業產生信賴感。所以業主找上我們團隊，希望為企業重新順理品牌形象，建立品牌定位。

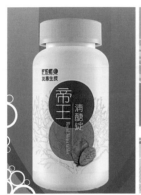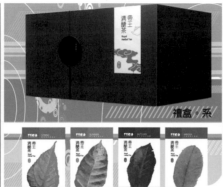

品牌過去的產品包裝。

品牌定位與核心價值

　　在確定合作後，首先我們將業主的理念、所有的商品利益點，與保健品市場做全面性的檢視，發現商品功能皆與漢方有關。另外，市場上訴求漢方草本不計其數，

但僅少數能清楚表達功能與訴求。於是我們剔除其他多餘的功能性利益點考量，完完全全單純地以「漢方草本」為品牌重新溝通並聚焦的關鍵原點，並建議品牌重新命名，也為業主在市場上找到經營新契機。

　　經過幾輪的討論後，決定「本草賦」這個品牌名稱。「賦」這個字除了是中國詩詞歌賦的古文體裁外，更有賦予、給予的含義。品牌主要溝通的核心訊息我們也定調為「養百草精華，賦眾生滋養」，至此，整個品牌核心價值的訊息大體完成，即使只看文字，消費者第一次看到這品牌，立馬就能接收到品牌大致上是做什麼的，對我有什麼樣的好處等等的訊息。

草圖繪製與提案過程

　　在標誌的設計概念上，我們希望可以將「漢方草本」與「現代科學」等相關元素做結合，並且以消費者一眼就能明白的概念發想，最終，業主決定選擇以「賦」這樣的轉化造型，做為品牌標誌。

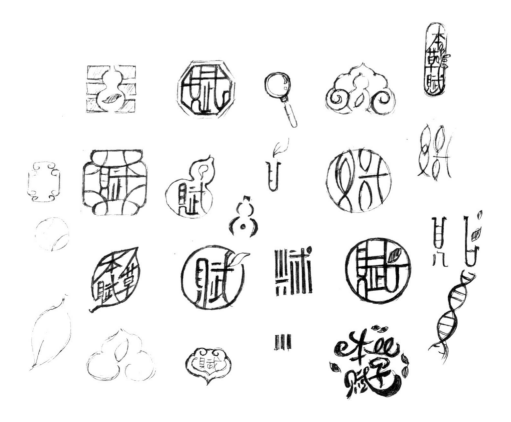

A

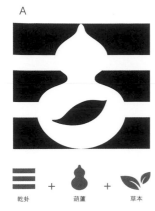

B

C

八卦中的乾有著天的含義，也代表純粹的萬物之本，結合葫蘆與乾卦的意象，象徵本草賦以天然能量滋補身體的理念。

以友惠生技的研發技術為靈感，賦予此標誌煉丹的隱喻，結合葫蘆與如意的意象，傳達本草賦致力於根本改善消費者健康的意涵。

人體如同裝載能量的空間，將本草賦的能量導入到這個空間，為身體開啟能量的窗，並以中國的圓窗結合了「賦」這個字，融合元素：試管、放大鏡、DNA 基因與草本符碼，最終呈現了標誌的造型。

品牌識別基本系統

標誌選定

　　主要設計概念來自於「窗」，人的身體就如同一個裝載能量的空間，我們希望將本草賦的能量導入到這個空間，為身體開一扇能量的窗，那麼就以中國的圓窗結合了「賦」這個字。並同時將科學研究的元素：如試管、放大鏡、DNA 基因與草本等設計其中，最終呈現了標誌的造型，將傳統與現代兼容並蓄的表現在標誌設計中。

標準字設計

在中英文的標準字體設計上，延續著整個標誌造型的風格，我們希望能傳達古典的韻味，卻又能有些俐落與現代感，經過了多次修正後，設計出這樣的標準字。

本 草 賦
City Herbs

標準色設定

在標準色設定上，我們以黑色與綠色為主。黑色代表養分與能量，如同一片肥沃的土壤與能量，滋養著我們的身體；綠色代表生長的動能，也象徵「本草賦」的「養百草精華，賦眾生滋養」品牌核心價值。

 PANTONE 376C
CMYK 55 10 100 0
#7EB328

 PANTONE Black C
CMYK 0 0 0 100
#221814

標誌定案

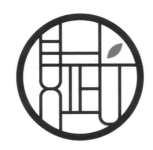

本草賦
City Herbs

標誌組合應用

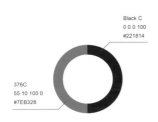

Black C
0 0 0 100
#221814

376C
55 10 100 0
#7EB328

 本草賦

 本草賦

本 草 賦
City Herbs

本 草 賦

City Herbs

 本草賦

 本草賦
City Herbs

 City Herbs

本
草
賦

City Herbs

本
草
賦

City Herbs

輔助圖形

　　輔助圖形設計上，我們以 DNA 螺旋鏈結合了葉脈、草本植物等意象做幾何轉化，配合標誌造型，象徵「本草賦」在草本中萃取的精華深入人體，調節與改善體質。

DNA　　　　　Leaf　　　　　Plant

on White　　　　　　　　　　　　　on Black

品牌識別應用系統

事務系統應用

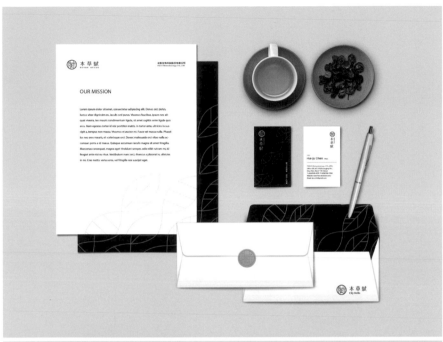

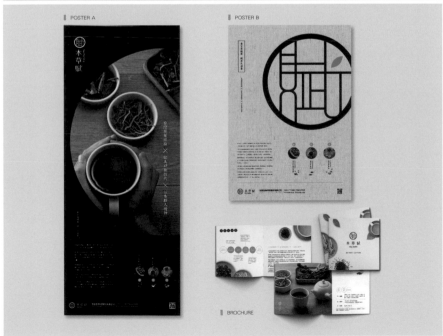

品牌包裝設計

　　「本草賦」品牌識別系統主色雖為黑與綠。但在包裝上，在品牌策略不變的情況下，順應個別產品的不同屬性做變化及運用。如「賦平衡」的包裝盒就是在黑色標誌與文字色彩不變之下，只轉化主要包裝盒顏色為藍色，去呼應產品本身的內涵。

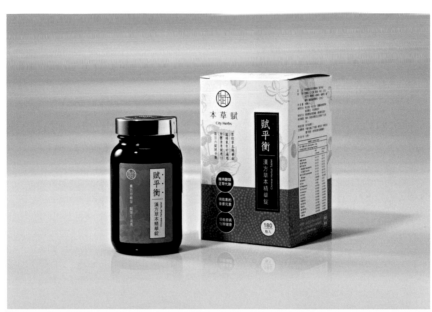

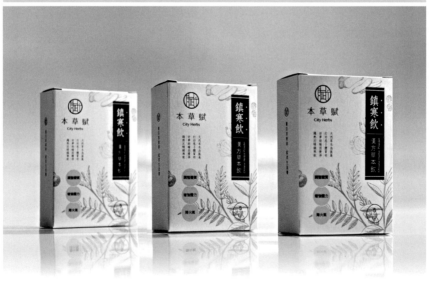

產品命名時，除了主名稱「賦平衡」、「賦寧靜」、「賦元氣」、「賦暖心」等等。為了讓消費者能夠更容易了解產品的內容，我們於包裝外盒上印上「漢方草本精華錠」、「漢方草本茶」這樣直白的副標名稱，產品特色的說明則以七言絕句形式呈現。以上做法的目的都是要讓消費者在拿到產品的第一時間，不僅感受到設計的美感，也更加清楚認識產品本身。

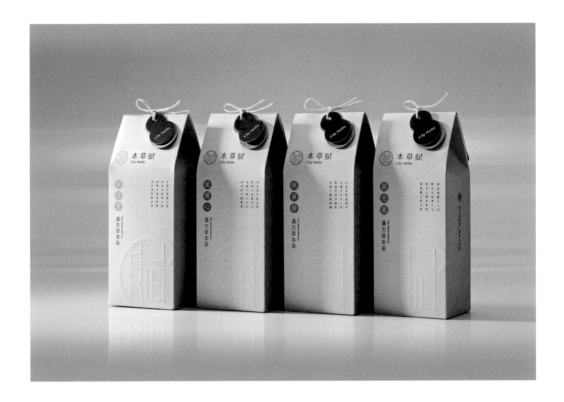

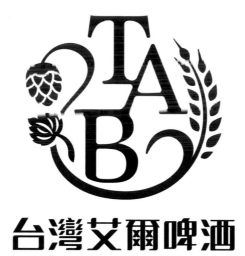

台灣艾爾啤酒
Taiwan Ale Brewery

台灣艾爾啤酒

設計概念：企業名、啤酒花

CL: 台灣艾爾啤酒股份有限公司 CD: Mark Wei-Tang Feng AD: Akasha Wan-Ling Tseng
D: Akasha Wan-Ling Tseng, Sine Sin-Yi Tsai CW: Mark Wei-Tang Feng

企業訪談與背景說明

　　台灣艾爾啤酒為具有美國生技博士背景的林泰光先生創辦，希望透過現代科學技術與傳統釀酒工藝，將台灣在地特產與原物料，融合獨門調配的酵母與啤酒花，釀造屬於台灣在地的艾爾型啤酒，並希望以優良的品質、實惠的價格，推廣到各個啤酒族群的生活裡，隨時隨地輕鬆喝到各具台灣地方特產特色的艾爾型啤酒。也因此業主找上我們團隊，希望能有效地將台灣艾爾品牌推廣出去。

品牌定位與核心價值

　　在推廣初期，業主的酒瓶包裝風格是以原物料與主題特色為主，在品牌識別度上並沒有著墨太多，隨著消費者越來越能接受這樣用心的啤酒與一般實體通路陳列行銷需求，於是進行了品牌形象與包裝整合的工作。

　　有別於市面上眾多文青風格的精釀啤酒品牌，業主希望能走出自己的特色，經過多次討論，以連結人與人的生活姿態為出發點，將艾爾型啤酒的多采多姿的特色，與人生或者生活的無限可能做連結，定義了整個溝通的大方向。

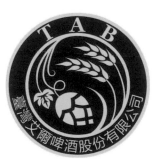 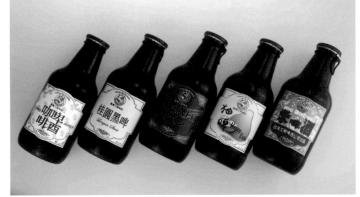

企業過去的商標與包裝。

草圖繪製與提案過程

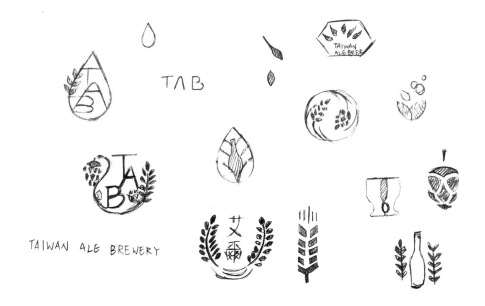

　　我們提出三個品牌標誌設計概念。最後以 A 款概念做為原型，經過數次溝通後，確認了新的品牌標誌。

A

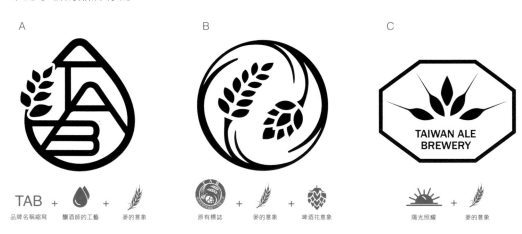

以啤酒的精釀技術為設計靈感，每一滴啤酒都是釀酒師的工藝，都有不同的個性口感，結合酒滴與麥的意象，傳達台灣艾爾啤酒以專業的釀造技術打造不同的在地啤酒。

B

舊有標誌為原型，簡化造型後強化麥的意象，代表台灣艾爾啤酒注重使用在地原料，提供給消費者最純粹的艾爾型啤酒。

C

陽光下的金黃麥穗讓啤酒的滋味更加飽滿繚繞，我們以此為設計概念，將陽光照耀麥穗的意象簡化，傳達台灣艾爾啤酒溫潤敦厚的品牌內涵。

品牌識別基本系統

標誌選定

　　以 TAB 英文字母、麥穗、啤酒花結合，包覆性的構圖，象徵啤酒經過時間的醞釀和發酵，呈現出生命力的韌性，以及展現其風味。對台灣艾爾來說，生活中每個人都有不同的故事與生活片刻，以啤酒融入生活，讓生活入味。象徵台灣艾爾啤酒陪伴消費者的每個精彩時刻。用精彩探索無限可能。

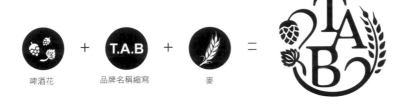

標準字設計

　　以傳達台灣艾爾啤酒值創新與探索精神所設計出的中文標準字，飽滿富含個性。英文標準字則以較細的無襯線字為基礎，配合中文標準字稍做變化。

台灣艾爾啤酒　　　　Taiwan Ale Brewery

標準色設定

　　艾爾紅：象徵著釀造的熱情與活力，一段釀酒師與世界的精彩對話。
　　艾爾黑棕：象徵堅定的信仰、職人的手藝，傳達令人安心與信賴的精神。

台灣艾爾 紅
PANTONE 187C
CMYK 40 100 90 5
#595757

台灣艾爾 黑棕
PANTONE BLACK 5C
CMYK 70 90 80 60
#361419

標誌定案

台灣艾爾啤酒
Taiwan Ale Brewery

標誌組合應用

Black 5C
70 90 80 60
#361419

187 C
40 100 90 5
#595757

 台灣艾爾啤酒

 台灣艾爾啤酒

台灣艾爾啤酒
Taiwan Ale Brewery

台灣艾爾啤酒

台灣艾爾啤酒
Taiwan Ale Brewery

台灣艾爾啤酒

 台灣艾爾啤酒
Taiwan Ale Brewery

 台灣艾爾啤酒

品牌識別應用系統

事務系統應用

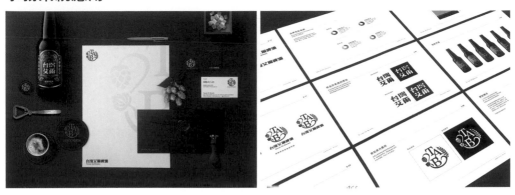

形象文宣

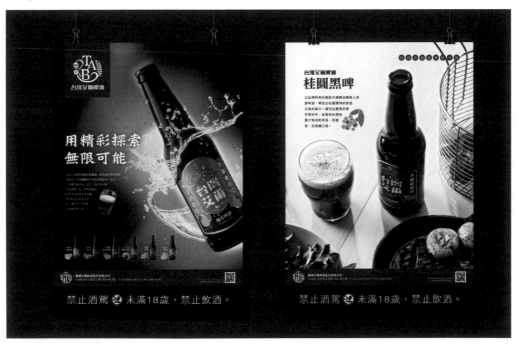

包裝識別應用

包裝形象識別

在目標整個品牌知名度有效提升的戰略思維下，我們以「台灣艾爾」四字為主要包裝識別，讓品牌商品在貨架上具有一定辨識度。同時，並融入品牌精神發展一系列品牌包裝設計。

黑白應用

反白應用

品牌包裝設計

融合些許復古味道與在地食材符號，並針對各口味啤酒擬定色彩計畫，讓每瓶「台灣艾爾」啤酒都有屬於自己的符號與色彩，呼應「用精彩探索無限可能」的品牌價值。

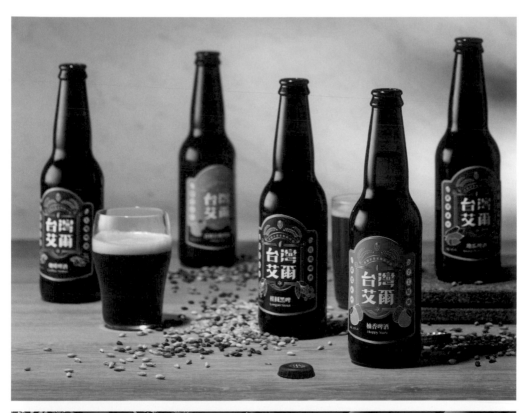

橘村屋

KITSU MURAYA

蛋 糕 ・ 烘 焙

橘村屋

設計概念：日式、蛋糕

CL: 橘村屋食品有限公司 CD: Mark Wei-Tang Feng AD: Akasha Wan-Ling Tseng
D: Akasha Wan-Ling Tseng, Sine Sin-Yi Tsai CW: Fay Shin-Ke Huang, Eric Yong-Chuan Chen

企業訪談與背景說明

　　「橘村屋」蛋糕於 2008 年成立，秉持專業的烘焙精神與用料實在的口感，在甜點市場裡立下了良好的聲譽，甜而不膩的瑞士捲及水果派累積了不少好評，在團購風潮中建立不小的知名度，而後進駐了台北車站的微風商圈，開始擴大了大台北據點，知名度更是大為提升。

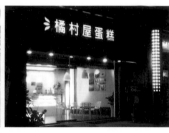

橘村屋前一代的品牌標誌與包裝。

品牌定位與核心價值

　　即便擁有一定知名度與通路據點，消費者卻開始反應橘村屋的商品價格雖然稍高，但吃得出價值，包材也看得出用心，卻沒有相對應較高的品牌形象支撐。業主認為有送禮需求族群以及要與年輕市場溝通，依目前品牌形象是非常薄弱的。於是找上了我們。

　　業主是一位蛋糕師傅，經過多次訪談聽他訴說企業背景與廠房的運作介紹後。我們在思考定位與溝通策略時，從業主的一句關鍵話語「做好的蛋糕很容易，做好蛋糕事業也不難，最困難的，其實是持續堅持對的事情。」當中挖掘出主廚那份堅持「烘焙一份安心的美好」的精神，於是我們提出了「Simple, but not simple 」的品牌主要訴求，看似簡單的東西，其實都有很多不簡單的道理。

　　藉由這訴求也呼應業主一直以來堅持著紮實的用料與究極的烘焙精神，我們希望消費者除了品嚐橘村屋的不簡單，也能在其他生活周遭去發現更多的不簡單，並好好的品嚐這樣的美好。

草圖繪製與提案過程

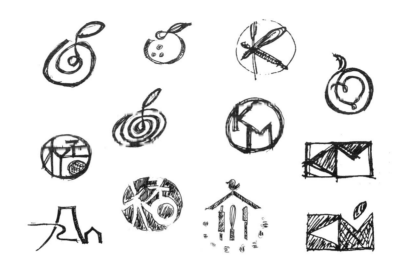

　　我們希望能傳達橘村屋是個值得信賴的蛋糕品牌，於是以日式感為主基調，蛋糕本身的有趣內涵與造型以及品牌名稱等去發展，最後提出三款品牌標誌設計概念，業主最後選擇造型最純粹的品牌名稱縮寫的 A 款。

A

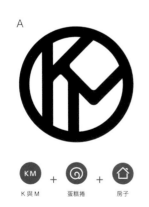

KM 源自於 kitsumuraya 的縮寫，我們將其作為標誌視覺，結合蛋糕與房子的意象，象徵橘村屋以專業堅持的態度，提供消費者安心愉悅的蛋糕。

B

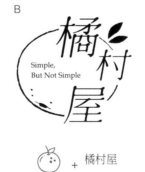

以橘子的形態和品牌文字作結合。並以日式的設計手法呈現，讓整體氛圍呈現高雅，再帶有一點點俏皮的感受。

C

多彩多姿的口感為設計靈感，簡潔的幾何元素，融合蛋糕與派皮的意象，傳達橘村屋簡單不簡單的豐富內涵。

品牌識別基本系統

標誌選定

　　橘村屋的識別外觀，以蛋糕捲為意象，其中的「km」字母和房屋的結合蘊含了橘村屋的核心精神，以專業的技術與堅持的態度，烘焙出每一份安心美好的蛋糕。

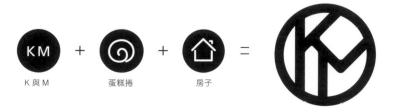

標準字設計

　　在中文標準字設計上，我們以日式質樸、溫潤飽滿的線條，勾勒出橘村屋烘焙美好的品牌精神。在英文標準字上則延續中文標準字的造型風格，使應用組合時協調平衡。

橘 村 屋

KITSU MURAYA

標準色設定

　　標準色選用芥末黃與暖黑色為主，分別代表橘村屋的創新與活力，以及那份堅持的工藝精神。

橘村 黃
PANTONE 7406C
CMKY 5 20 100 0
#F4CD00

橘村 黑
PANTONE Black 5C
CMKY 70 90 80 60
#361419

標誌定案

橘 村 屋

KITSU MURAYA

蛋 糕 ・ 烘 焙

標誌組合應用

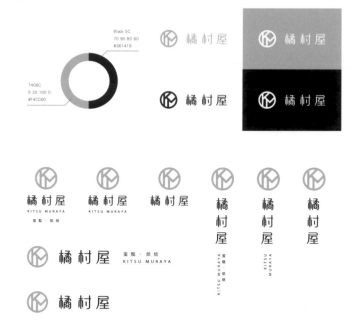

輔助圖形

　　輔助圖形的設計上，除了以標誌造型為主的應用外。延伸另一幾何元素的輔助圖形，圖形的概念源自於派皮層次、麵粉的意象簡化等等。抽象層面也代表著品牌歷練的累積。

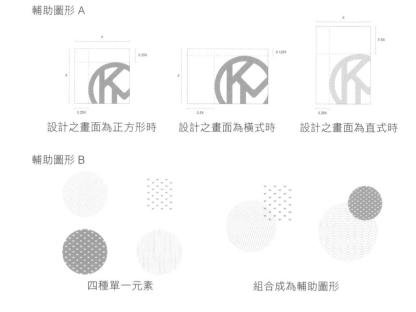

輔助圖形 A

設計之畫面為正方形時　　設計之畫面為橫式時　　設計之畫面為直式時

輔助圖形 B

四種單一元素　　　　　　組合成為輔助圖形

品牌識別應用系統

事務系統應用

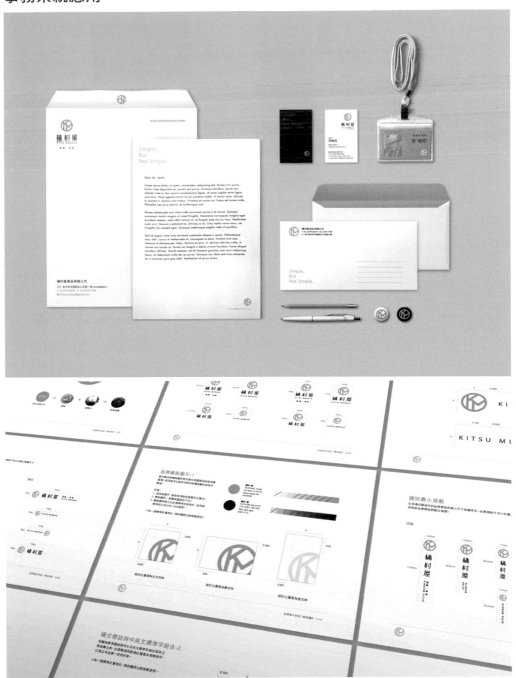

店面示意圖

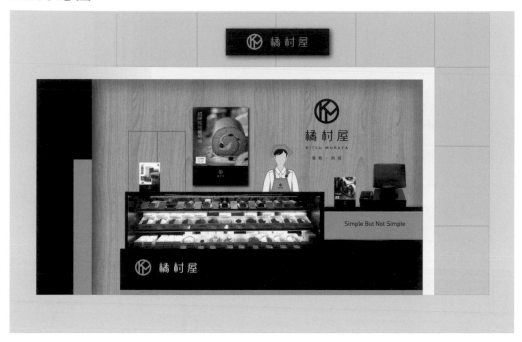

車體設計

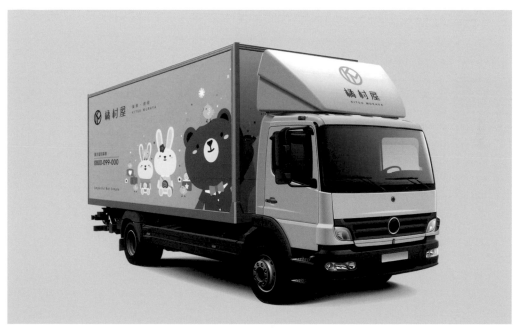

形象文宣

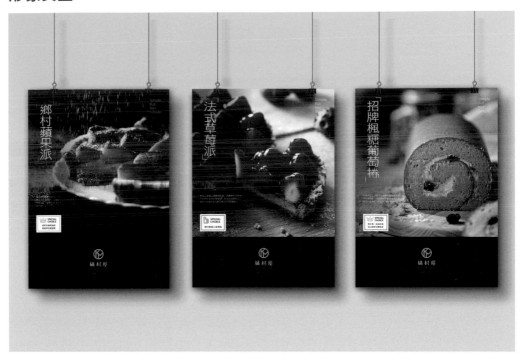

品牌包裝設計

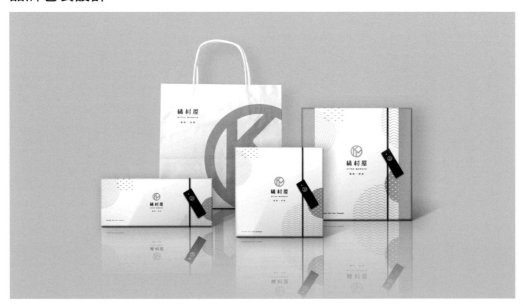

彌月包裝設計

　　在思考彌月市場的主題禮盒時，我們提出了男寶寶與女寶寶可以有不同禮盒選購的概念，方向是希望可愛但不要太有個性也不要太童趣的造型，讓更多大眾接受，營造一看到就令人愉悅暖心的感覺。

　　於是我們以萬年不敗的兔子與熊，設計出這樣的簡單可愛的造型，在本次提案會議上，業主特別將所有女性同事與會，大家看到這款包裝概念在螢幕上秀出來的瞬間，不約而同的「哇」了一聲，立即也明白我們的用意，此款包裝就此定案。

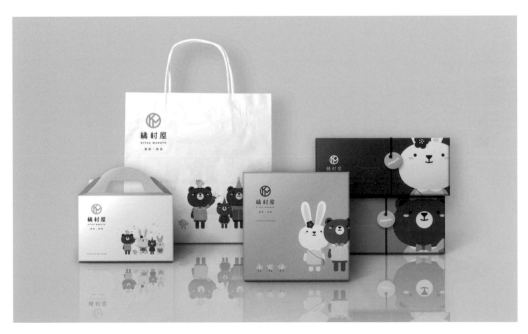

MIDAS

MIDAS

設計概念：專業、簡約、流線

CL: 美佳娜興業有限公司 CD: Mark Wei-Tang Feng AD: Akasha Wan-Ling Tseng
D: Akasha Wan-Ling Tseng, Sine Sin-Yi Tsai

企業訪談與背景說明

　　美佳娜國際美容集團成立於 1984 年,創辦人以紋繡師的專業背景,專注於研發提升施作效能的紋繡工具,不同於市面上其他紋繡美容品牌,美佳娜提供技術指導、研發製造與教育等全方位的紋繡服務,以專業優良的信譽深受消費者信任,迄今已成為全球紋繡技術界之領導企業。

　　美佳娜為滿足高端專業紋繡師的需求,推出新品牌「MIDAS」,以獨家的專利技術提供更專業與質感的紋繡筆,並命名為「蜂鳥飄眉筆」,讓紋繡師下筆的每一個線條,都能更從容餘裕,宛如真正的藝術家。

品牌定位與核心價值

　　國際上針對美容相關乃至於紋繡工具的品牌,百家爭鳴,每位紋繡師心中都有自己理想的工具品牌。MIDAS 一詞,出自於希臘神話點石成金之神的名字,我們以「點石成金,因我閃耀」做為品牌主要訴求,並定位為藝術家們的頂級工具品牌,同文藝復興時期那些藝術大師們,都有自己最理想與慣用的工具,盡情創作與揮灑。

　　為了聚焦 MIDAS 所代表的專業品牌形象與字義,我們在標誌設計的方向上,選擇以品牌英文字作為主體發想,向全世界傳達 MIDAS 的品牌概念與核心價值。

草圖繪製與提案過程

　　在設計概念上,希望帶給人們專業、簡約與流線的造型,將點石成金的概念帶入,帶點感性氛圍,如同藝術家的工具,以品牌名稱 MIDAS 為主識別,以產品名蜂鳥飄眉筆為輔。

A

B

C

以 MIDAS 本身「點石成金」的意涵為出發概念，並以神祕學符號畫的表現方式，將文字與精煉幻化的意象結合。象徵傳世的寶藏。

以繪製眉流筆畫，結合 MIDAS 英文字體，呈現輕舞飛揚的俏皮氛圍，也代表著飄眉筆應用上的得心應手，流線的轉化彎曲易於表現。呈現出品牌的洗鍊專業。

以古典襯線英文字體呈現，並在尾端以類飛白的筆順勾勒呈現字體獨特的個性。就如同文藝巨匠，手持經典的畫筆所繪製出來的佳作。強調出品牌本身的精確性與藝術性。已經將繡眉技術帶領至另一個層次。

品牌識別基本系統

標誌定案

　　經過與業主討論之後，決定以概念 C 為最後定案，以古典襯線英文字體呈現，並在尾端以類飛白的筆順勾勒呈現字體獨特的個性。就如同文藝巨匠，手持經典的畫筆所繪製出來的佳作。強調出品牌本身的精確性與藝術性。已經將繡眉技術帶領至另一個層次。

MIDAS

標準色設定

　　MIDAS 的本體概念除了點石成金之外，在其隱藏的價值中，也蘊藏著專業技術和精密工藝的內涵，品牌主色調上以藍色為主，並用金色與黑色搭配傳達美妝產業的時尚與工藝感。

金色
PANTONE 875C
CMKY 0 30 60 30
#C49958

藍色
PANTONE 2935C
CMKY 100 65 10 0
#00559D

黑色
PANTONE Hexachrome Black C
CMKY 0 0 0 100
#231815

標誌組合應用

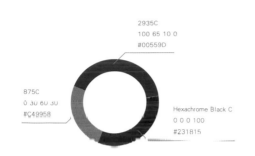

2935C
100 65 10 0
#00559D

875C
0 30 60 30
#C49958

Hexachrome Black C
0 0 0 100
#231815

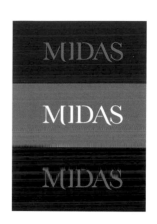

輔助圖形

　　以紋眉手勢與揮灑出來的線條元素作主要畫面呈現，展現出眉流線條之律動與流暢感，宛如在黑夜中的畫布，以流動的閃閃星光作畫，並傳達出品牌讓每個紋繡師都能盡情揮灑的意涵。

品牌識別應用系統

事務系統應用

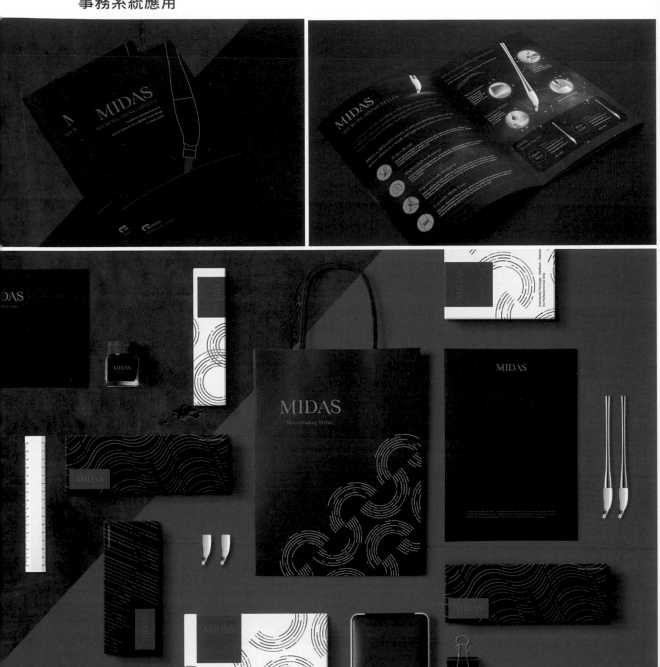

品牌包裝設計

　　MIDAS 蜂鳥飄眉筆為新推出的品牌商品，為專業紋繡師使用的紋眉筆，以專利的 17 度入針、符合人體工學的角度上色，讓紋繡師繡出完美的眉型。

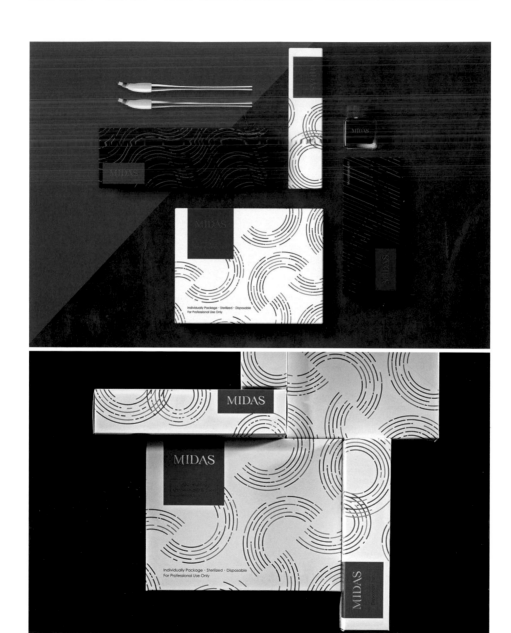

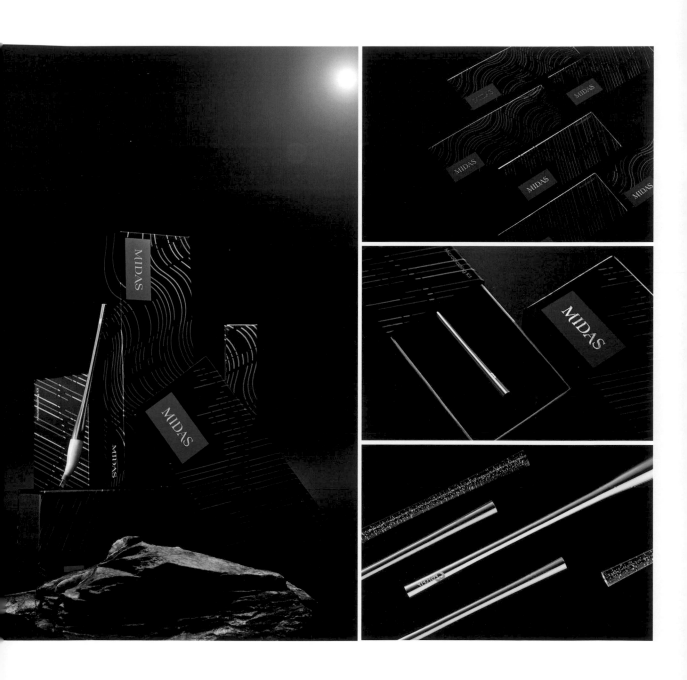

VENCAL

VENCAL 薇蔻

設計概念：汲取天然、淬煉精華

CL: 密爾斯國際有限公司 CD: Mark Wei-Tang Feng AD: Akasha Wan-Ling Tseng
D: Akasha Wan-Ling Tseng CW: Mark Wei-Tang Feng
獎項：TAIWAN INTERNATIONAL GRAPHIC DESIGN AWARD 台灣國際平面設計獎

企業訪談與背景說明

　　VENCAL 為密爾斯國際所創之以天然植萃配方為主的保養調理品牌，主要精神來自於 Vender of Carefully Choice。國際性的技術團隊在世界各地尋找安全原料與天然配方，經過嚴謹的研發過程與通過多項國際檢驗，提供對人體無負擔的天然保養調理產品。

品牌定位與核心價值

　　VENCAL 主要針對美容產業的美容師與末端使用者的市場，經過多次與業主討論，我們以天然植萃作為品牌溝通的核心價值，用「天然的原力，自然的美麗」做為品牌主要訴求，傳達 VENCAL 嚴選優質天然素材研發的品牌精神。

草圖繪製與提案過程

　　經與業主討論後，決定了三個主要標誌方向，分別以汲取天然、淬煉精華、舒適平衡為設計概念，以不同的角度表現 VENCAL 的核心價值——天然的原力，自然的美麗。經與業主討論後，最後選出了三個標誌方向。

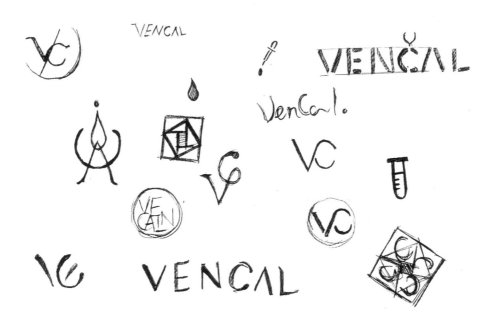

A B C

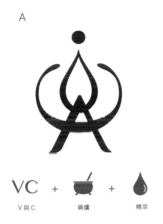

VC + [鍋爐] + [精萃] V + C [實驗] + [精華] + C

V與C 鍋爐 精萃 供應 精選 實驗 精華 選擇

VENCAL 的 產 品 皆 來 自 天 由 VENCAL 擷取出 V(供應) 挑選天然原料以及化學技術
然萬物的萃取，透過科學的 和 C(精選) 作 為 為 核 心 概 的概念，精簡成化學符號的
技術，實驗室鍋爐的淬煉， 念，強調原物料的精選和專 圖形，標誌的英文字母 C，
精煉出讓美麗生生不息的珍 業性，來自台灣頂級專業團 上方的圖樣有如淬煉出的精
寶。符號則以 A 和 C 結構為 隊，為你打造專業的頭皮護 華，也象徵著調配科學配方
鍋爐的型態，象徵燃燒淬煉 理。 的試管，汲取萬物的美好。
的過程。

品牌識別基本系統

標誌選定

　　經業主討論後，決定以概念 C 作為標誌定案，我們將 VENCAL 挑選天然原料以
及使用化學技術的概念，濃縮簡化成似化學符號的圖形，標誌的英文字母 C，上方
的圖樣有如淬煉出的精華，也象徵著調配科學配方的試管，汲取萬物的美好。

VENCAL

[實驗] + [精華] + C = [ČC符號]

實驗 精華 選擇

標準色設定

　　我們以明亮的黃色為主色，象徵品牌帶給人們生氣盎然的活力，搭配純粹的黑色，帶出沙龍的時尚感。

PANTONE 109C
CMYK 0 20 100 0
#FFD100

PANTONE Black C
CMYK 0 0 0 100
#040000

標誌組合應用

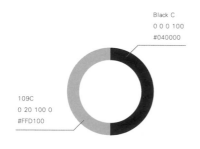
Black C
0 0 0 100
#040000

109C
0 20 100 0
#FFD100

品牌識別應用系統

事務系統應用

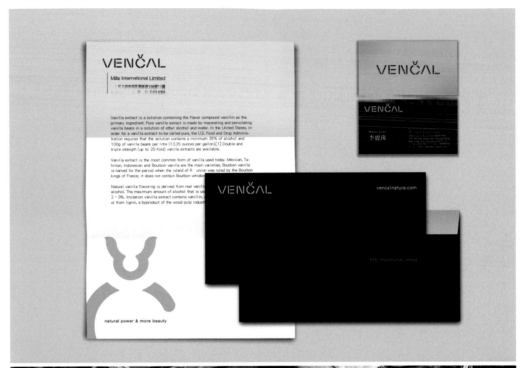

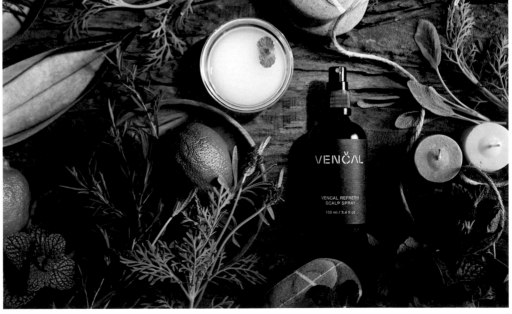

品牌包裝設計

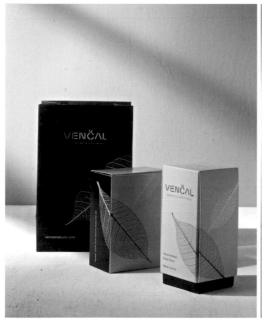

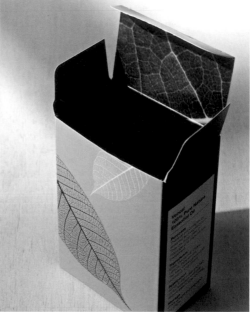

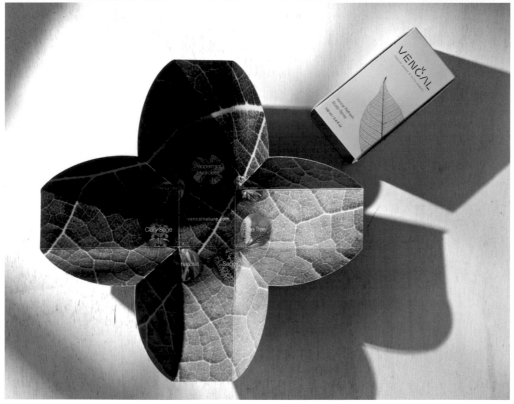

Bintronic 彬騰

設計概念：家的意象

CL: 彬騰企業股份有限公司 CD: Mark Wei-Tang Feng D: Mark Wei-Tang Feng
CW: Mark Wei-Tang Feng
獎項：GOLDEN PIN DESIGN AWARD 台灣金點設計獎

企業訪談與背景說明

　　台灣有許多傳統產業在面對經濟環境的變遷時，都不得不思考如何做產業升級的策略，與此同時為了與國內外廠商進行競爭，在品牌形象設計上需求也隨之而來，尤其台灣傳統產業通常要走外銷路線才能繼續生存，光靠國內市場是無法永續發展。

　　彬騰企業位於高雄，為台灣設計製造與開發電動窗簾及智能家居系統的企業，秉持工匠般執著品質的精神，將其產品推廣行銷世界二十餘國。

　　由於中國製遙控器等相關產品的低價競爭，業主開始致力於高端產品研發，例如電動窗簾遙控系統以及馬達機具，並與智能家居系統業者整合，朝品牌轉型之路邁進，期能針對目標客群打造高質感的品牌形象。

彬騰過去的標誌與工廠外觀。

品牌定位與核心價值

　　隨著高科技以及智能家居普及到一般生活大眾，業主的品牌轉型之路極具發展潛力，但先前業主以製造商的經營模式，並未深耕品牌形象，經與業主溝通後，品牌名稱以英文 Bintronic 為主，建立專業與高質感的品牌形象。

　　另外，我們以現代人和智能家居的角度構思，將 Bintronic 定位為「便捷舒適的智能家居品牌」，致力於為使用者打造聰明與舒適的智慧空間。

草圖繪製與提案過程

　　經過討論後，我們決定從以下幾個角度來構思標誌：使用家的意象、將 Bintronic 的研發精神圖像化、或是深具科技感的方向來設計。

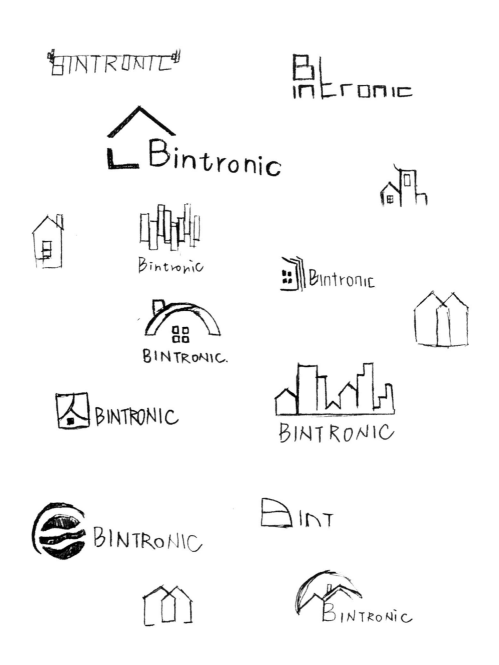

A

 → +

家的意象　　　幾何簡化　　　品牌名稱

以家的幾何造型與 Bintronic
標準字結合，象徵 Bintronic
品牌與產品由內而外提供聰
明與舒適的智能居家生活。

B

地球外圍光　　無遠弗屆的精神

圓框代表地球外圍受光的輪
廓，內圓的波浪造型則代表
無遠弗屆，象徵 Bintronic 的
研發精神，致力於帶給世界
便利數位生活願景。

C

+ Bintronic

建築物　　　　品牌名稱

Bintroic 以建築物的幾何方
式呈現，象徵智慧物聯網生
活。

品牌識別基本系統

標誌選定

　　經討論後，業主選擇了概念 A，以家的幾何造型與 Bintronic 標準字結合，象徵
Bintronic 品牌與產品由內而外提供聰明與舒適的智能居家生活。

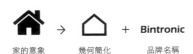

家的意象　　　幾何簡化　　　品牌名稱

標準色設定

在標準色設定上，我們以嫩綠色與深灰色為主。嫩綠色傳達和諧與充滿生命力，象徵智能家居替生活帶來多采多姿；深灰色則傳達穩重、端莊，代表 Bintronic 務實可靠，並傳達些許時尚與年輕氛圍。

PANTONE 377C
CMKY 55 25 100 0
#85A029

PANTONE 382C
CMKY 35 5 100 0
#B8CC00

PANTONE Cool Gray 11 C
CMKY 0 0 0 85
#4C4948

標誌定案

標誌組合應用

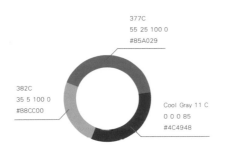

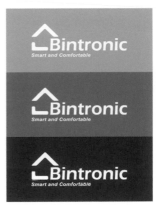

輔助圖形

　　使用標誌上幾何家的造型作為基本輔助圖案,以四方連續圖紋表現,呈現一些幾何時尚氛圍,跟家居生活做連結。

品牌識別應用系統

事務系統應用

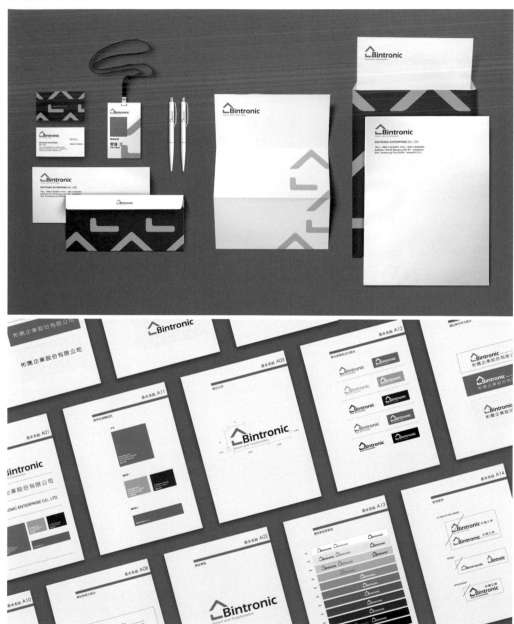

產品文宣

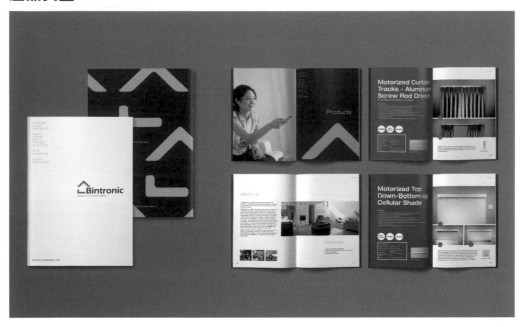

網站視覺

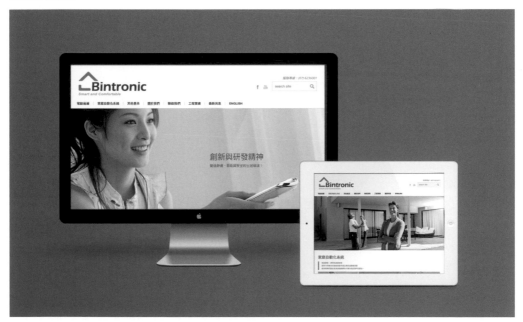

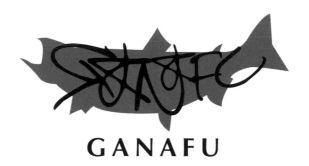

GANAFU

加納富魚場

設計概念：魚的剪影、水波光影

CL: 加納富養鱒場　CD: Mark Wei-Tang Feng　D: Mark Wei-Tang Feng, Jane Chen-Ju Ho
獎項：GOLDEN PIN DESIGN AWARD 台灣金點設計獎

企業訪談與背景說明

　　加納富魚場位在山明水秀的台灣宜蘭縣大同鄉，引用高山冷泉養殖，並以專業獨家的方式飼養鱒魚與鱘龍魚等，所產出之漁獲，主要以 B2B 經營台灣高級飯店與高級餐廳，雖產品頗受好評，但競爭者亦不少，長期無任何品牌形象，無法溝通價值，就難逃價格上的競爭。

品牌定位與核心價值

　　我們提出以 B2C 的方向建立魚場的品牌形象的方式，去提升 B2B 的品牌價值。
　　經過多番討論後，以純淨為品牌核心價值做為出發點溝通：一個純淨的高山冷泉漁場。對台灣消費者而言，全世界的魚場最令人感到純淨的莫過於北歐了，另外，魚場的二大主力魚種，鱒魚與鱘龍魚，都是外來魚種，最終，就形成了「如北歐漁場般純淨的高山冷泉漁場」品牌定位概念。有別於其他台灣魚場的本土化的形象，我們以進口品牌的概念，拉高格局，打造全新的加納富魚場品牌形象。

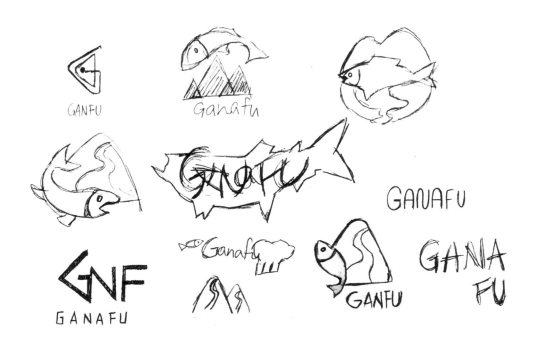

草圖繪製與提案過程

　　標誌設計概念不管怎麼討論，大致上我們希望最終要呈現魚的意象，讓消費者很直覺的辨識。並希望看起來簡潔有力，且像是進口品牌的感覺。

A

以高山冷泉漁場為概念，結合鱒魚意象，體現加納富純淨天然的養殖環境。

B

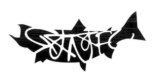

鱒龍魚的剪影　＋　水波光影　＋　草寫字體

以加納富最具代表性的鱒龍魚剪影為概念，結合水波漣漪的元素，代表加納富新鮮的漁獲資源。

C

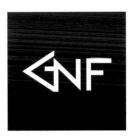

GNF　＋　魚的造型　＋　幾何簡化
品牌名稱縮寫

將品牌的縮寫 GNF 幾何簡化後，加入魚的造型元素，以直覺的設計表現，強化加納富漁場的品牌印象。

品牌識別基本系統

標誌選定

　　概念 B 為最終的標誌定案。以魚場最具代表性的鱒龍魚幾何剪影作為標誌主體，再以 GANAFU 英文字樣結合水波光影交錯意象，呈現魚的躍動與生命力，傳達加納富得天獨厚的魚場環境帶給消費者的價值。

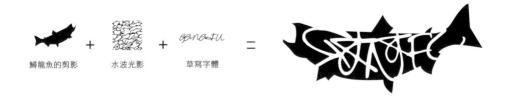

鱒龍魚的剪影　＋　水波光影　＋　草寫字體　＝

標準字設定

　　在標準字設定上，為了平衡較具手繪感的品牌標誌造型，並傳達品牌信任感，我們以稍具個性層次的無襯線英文字體為主體。

GANAFU

標準色設定

　　在整個色彩計畫上，有別於一般水產品牌多是用藍色與綠色，我們希望非常直接的傳達一種魚場的精品、精品魚品牌的氛圍，於是大膽啟用了最純粹的金色與黑色。

　　金色，金色在全世界都代表高貴與華麗，隱喻了魚場飼養的高貴魚種。

　　黑色，黑色則是最純粹的顏色，也象徵魚場的水與環境。

PANTONE 875C
CMYK 30 40 70 10
#B39354

PANTONE BLACK 6C
CMYK 0 0 0 100
#111820

標誌定案

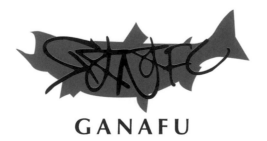

GANAFU

標誌組合應用

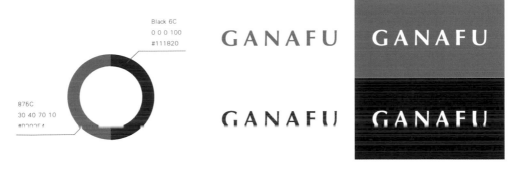

Black 6C
0 0 0 100
#111820

876C
30 40 70 10
#D2D2E4

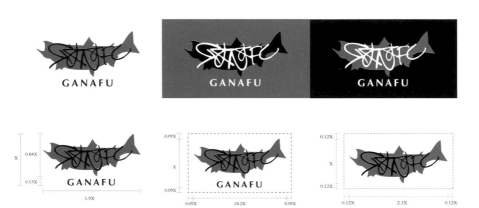

輔助圖形

以鱘龍魚剪影的連續圖案表現，宛如魚群躍然水上，象徵魚場生氣蓬勃。

品牌識別應用系統

事務系統應用

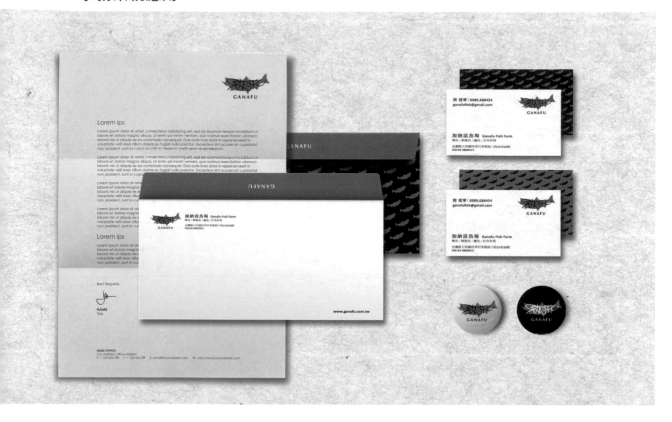

品牌包裝設計

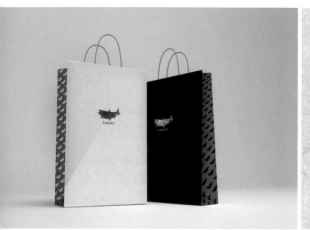

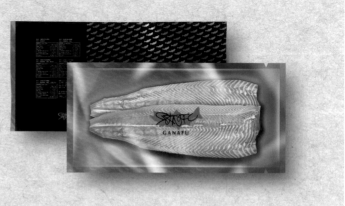

POCO MÁS
Handmade sweets

<hr />

Poco Más

設計概念：西班牙式的美好生活體驗

CL: 樸實股份有限公司　CD: Mark Wei-Tang Feng　AD: Akasha Wan-Ling Tseng
D：Akasha Wan-Ling Tseng, Sine Sin-Yi Tsai　CW: Fay Shin-Ke Huang, Eric Yong-Chuan Chen

企業訪談與背景說明

　　樸實工作室創辦人孫嘉豪先生，以台灣小農契作為主的各式天然農產加工食品在各大有機與高端食品通路上經營多年有成。為了向年輕人推廣更多優質的農產食品，於是另外提出了新品牌的想法：Poco Más。Poco Más 初步商品為多種口味之天然手工水果軟糖，後續計畫其他商品組合。

品牌定位與核心價值

　　Poco Más 為西班牙文的再多一點的意思，希望帶給現代人多一點的美好感受。

　　我們認為 Poco Más 除了要有西班牙的熱情風格外，還要呈現一種品味生活的質感高度，針對年輕上班族女性，提出了「讓生活多點意思」的品牌訴求，並以西班牙式的美好生活體驗為設計大方向，提出一系列的標誌草圖。經討論後「再多一點美好」、「西班牙藝術風格元素」以及「皇室象徵」三案討論。

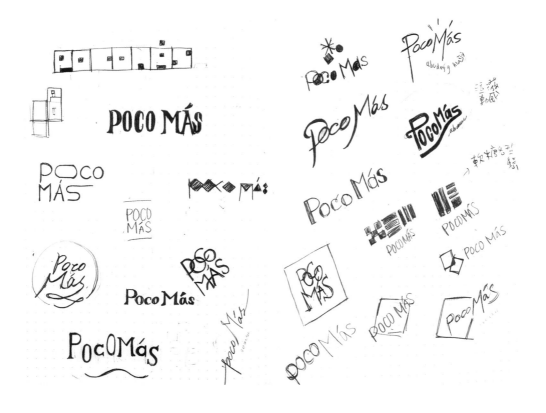

A

飽滿能量　食材的融合　驚喜爆發的口感

以零嘴的食慾感為設計概
念，結合無負擔的天然食
材、飽滿的口感為意象，表
達 Poco Más 帶給人們驚喜
的感受。

B

簡化文字造型　幾何交疊　再多一點美好

將品牌名稱幾何化，簡約的
字母，幾何化後的線條以交
疊方式呈現，時尚年輕的設
計手法，呈現 Poco Más 的
活潑調性。

C

掌握能量的權杖　象徵榮耀的皇冠

以 Poco Más 純粹天然的理
念，結合皇冠與權杖的意象，
象徵 Poco Más 為消費者提
供最優質的天然零嘴。

品牌識別基本系統

標誌選定

　　經與業主討論後，決定採用此概念，我們將「讓生活中多點意思」與「每一口都
是美好的享受」概念結合，在一個圓上咬一口後，融入其他點點的幾何形態。就像
每次入口的美味，所激盪出來的歡樂心情，並連結了 Poco Más 在創意激盪下研發
獨特口味，每一口都是驚喜，這份愉悅和正向能量也只有吃過的人才能感受到。

食材融合　口感豐富　歡樂　能量

標準字設計

　　標準字設計延伸 Poco Más 年輕且充滿活力的品牌個性，以象徵多一點美好的小圓點結合於字體上，以傳達品牌的主要訴求。

POCO MÁS
Handmade sweets

標準色設定

　　Poco Más 為西班牙語，象徵多一點點的美好，為生活添入多一點的正能量。西班牙的熱情和奔放，我們以「紅色」來表現，也象徵著每一份美好的心意。而藍色則象徵著，開拓和大膽的邁進，這樣的結合呈現出 Poco Más 所要傳達的理念。讓生活是正向、精彩、豐富的。

PANTONE 1925C
CMKY 0 100 50 0
#E5004F

PANTONE 300C
CMKY 100 70 0 0
#004EA2

標誌定案

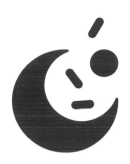

標誌組合應用

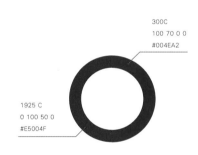

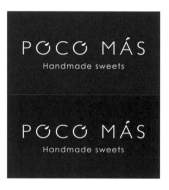

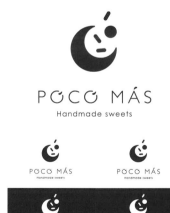

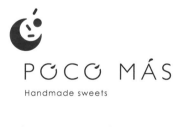

輔助圖形

　　以 Poco Más 的品牌核心精神「讓生活多一點美好」，再深耕層面轉換出元素，並 ICON 化來作為輔助圖形的應用。增加品牌的趣味度。如口感的「綻放」，吃的動作「咬一口」、味覺與生活的「層次」，身心靈的「平衡」，產品種類的「豐富」等等。

品牌識別應用系統

事務系統應用

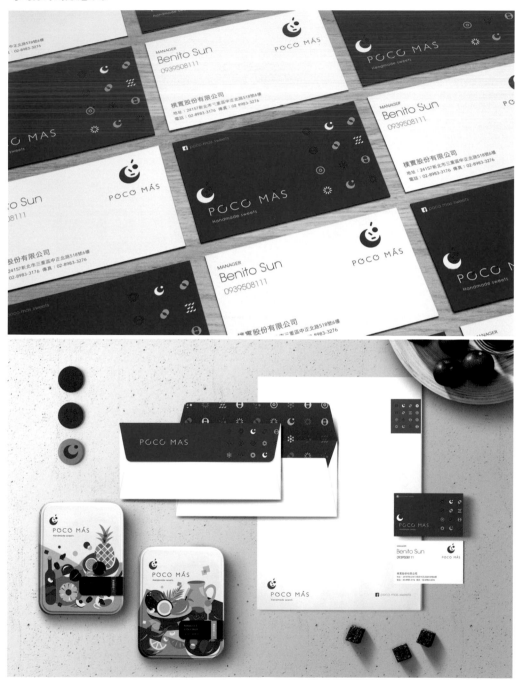

門店應用

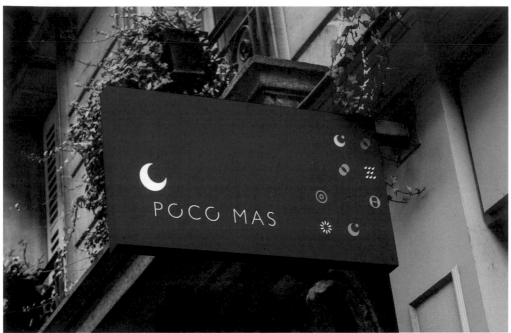

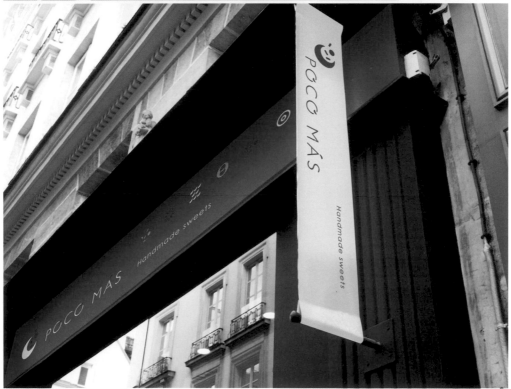

形象文宣

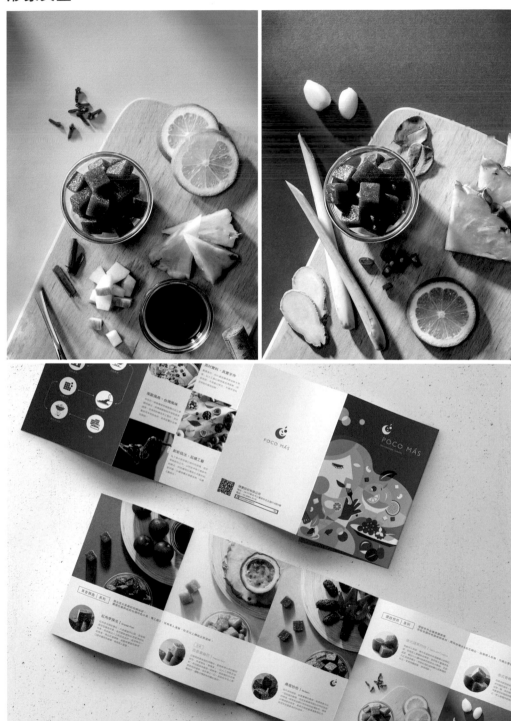

品牌包裝設計

　　包裝主視覺結合品牌名稱，以西班牙熱情活潑的調性為創作理念，將天然食材及每一口都能感受到驚喜的意涵以立體派的插畫藝術呈現，依據不同口味配置高彩活潑的色調以及年輕活力的輔助圖形，傳達 Poco Más 讓生活多點意思的核心精神，體現其鮮明有趣的識別形象並符合目標族群喜愛的調性風格。

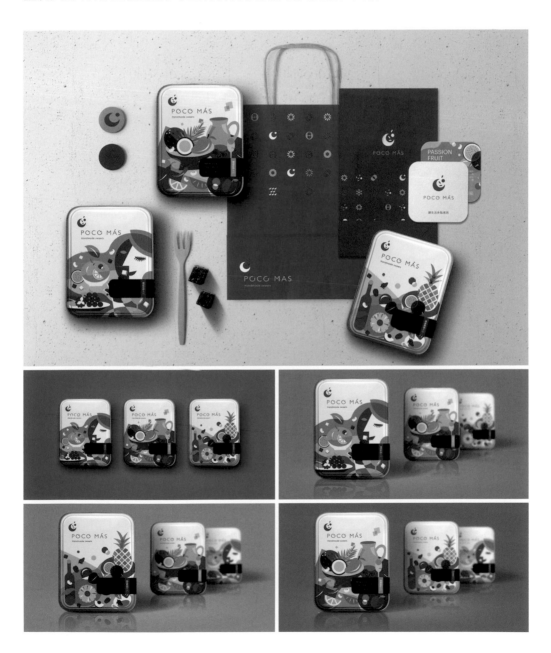

品牌形象建立的基本觀念

只要是商業營利行為，不管是 B2B 或 B2C，都會有其商業模式，商業模式所對應的，就是目標市場。在目標市場裡，通常愈精確的劃分目標族群，品牌訊息的傳遞就會愈有力道、愈有個性，能有效提高品牌在人們心中的形象與地位。在明確劃分好目標族群後，還要思考怎麼去跟其他競爭對手做區隔，產業與市場的主客觀因素與未來大致上的趨勢，我們都需要確實了解，才能對目標族群擬定好的溝通策略，進而執行品牌設計相關工作。後續品牌業主更是要有導入的魄力與執行力，還有規劃如何在每個品牌接觸點上管理好品牌形象的長期任務，才能讓好的品牌形象設計在品牌事業發揮最佳的效益。

好的品牌會讓人們想要擁有

品牌的基石是產品與服務，所以很多品牌企業主，習慣性優先溝通產品或服務的利益點，忽略溝通「品牌價值」。請注意，一般所説的「品牌價值」，是指「品牌能為目標族群帶來什麼的價值，且目標族群肯定並接受這樣的價值」。在整個商業模式的運作下，能累積並提高在人們心中地位的品牌印象的，絕不會只是理性的功能性利益，而是品牌帶給人們的形象、文化、氛圍與體驗等，滿足人們內心的需求。產品與服務很容易被競爭對手取代，但好的品牌不會，甚至可以讓人們的內心慾望從「需要」進化到「想要」。當人們有足夠動機「很想要」的時候，會願意多付出一些代價，於是品牌開始有了溢價功能，品牌事業獲利能力提升，整體商業運作行為可以更加強勢，這也是我們執行「品牌形象設計專案」的價值所在。

聚焦並淬煉好的品牌訊息

在了解過這麼多企業品牌形象的案例後，我們可以明白，品牌形象的建立要有明確「針對市場與目標族群的定位與溝通方向」、「找出並聚焦品牌核心價值」、「梳理與整合品牌內涵」，並以此發展「品牌標誌設計」，乃至於「整個識別系統」、「包裝規劃」與後續行銷傳播的「廣宣應用」。

在整個品牌形象對外的溝通上，除了視覺的呈現外，如果說有什麼可以畫龍點睛，那肯定就是「品牌標語」：替客戶梳理品牌內涵後，所轉化成的最精煉「品牌訊息」。它不是呼口號式的訴求一個好高騖遠的畫面，也不是自吹自擂的傳達只限於商品特色，它應該要讓「目標族群」能「秒速理解」該品牌之「品牌核心價值」，並產生對該品牌獨有的好感、自我投射、心理共鳴，甚至是一種期待的想像空間。品牌標語在整個品牌形象塑造的過程中，所扮演的角色與影響力是至為關鍵的，甚至可以說，一句好的品牌標語，可以替品牌點石成金。

洞察力與思考力，決定設計的成果

世界很大，很多事情看似遠在天邊，其實都是跟自身息息相關。一個好的品牌設計師，最重要的是對於這世界的洞察與思考，累積內涵，培養更高的眼界與格局。在品牌設計的執行層面上，對於自身的角色與任務也要非常清楚才行，不要只把自己當成遵照業主意見的設計代工者，基本上，客戶會找品牌設計師通常都是面臨產品市場開發或是企業形象升級轉型的問題，品牌設計師應該依照自身的專業經驗、想法，或是市場的觀察結果，提出最適合的品牌力提升方案。而品牌在傳播的過程與時間軸上，其實也是一種成長的過程，品牌業主也需具備一定眼光，在每個時機的關鍵點上，找到最適合的品牌設計師或團隊來協助提升品牌競爭力。

品牌應與時俱進，常保競爭力

好的品牌形象企劃設計能轉化舊品牌的形象，帶來新的氣象，但影響品牌經營是否能夠成功，不單只是品牌形象設計而已，品牌業主自身的商業模式、營運管理、產品開發、服務品質、行銷策略、通路策略、形象管理以及市場上的主客觀因素等等很多環節都密切相關，這也是品牌設計師或外部團隊相對無法掌握的地方，無論如何，我們認為每個品牌在每個時間點，都需要有它該有的樣貌。只要有明確市場，只要有競爭對手，品牌事業不管在內部營運與外部形象，都應該與時俱進，常保市場競爭力。

名象品牌形象策略

　　「名象品牌形象策略」自 1981 年成立，累積超過 30 年的豐富資歷，擁有多元專業背景的活力團隊，我們致力於發掘品牌本質為策略依歸，力求切中、深入事物內涵，並藉由市場洞悉，找出具差異化的核心價值，開創具有洞察的設計力，使客戶以更精準的定位切入市場，成就品牌極大值。

　　在名象本身的識別設計上，標誌主體透過簡單的字體呈現，以強化標準字識別。另搭配符號式的輔助元素，其中以「冒號」象徵溝通對話的情境，再以兩個半圓象徵括弧形狀，代表事物的本質與內涵。因此整體設計在於強調建立品牌需藉由溝通深入了解以挖掘其本質，也正切合 ebg 名象團隊的品牌精神與理念。

負責人資料

總經理 Wen-Ning Sung

從 1981 年創立「名象品牌形象策略」，帶領名象從視覺設計公司，轉型為更具整合性的品牌策略公司，再結合數位思維，讓名象能夠更完整的提供從品牌建立、形象設計，到數位規劃的全方位服務。數十年來，不斷以更高的格局與視野，追求公司的成長與進步，也以此精神理念，激勵名象團隊每一份子，成為兼具創意活力與策略實力的最佳品牌團隊。

設計總監 Jenny Li

新加坡南洋藝術學院（nanyang academy of fine arts）畢業。先後於新加坡、台灣的廣告公司與設計公司，擔任視覺設計相關工作，現為名象設計總監，共累積十多年的設計資歷。曾經手過的專案從國際品牌 HP、Lacoste、illy，到台灣品牌如金車伯朗、台塑生醫、比菲多等，也屢獲設計獎項肯定。深入於不同文化背景的生活經驗，使設計思維更具國際化視角，擅長引導團隊提出具開創性的豐富提案，同時期望透過設計真正為客戶解決問題。

刷樂 Shallop

設計概念：用心關注、專業品質、親切和諧

CL：刷樂 Shallop　ECD：名象品牌形象策略股份有限公司

企業訪談與背景說明

　　刷樂創立於 1991 年，為專業牙刷品牌，秉持著改善國人口腔衛生觀念為初衷，用心專研於開發高品質的牙刷產品。在國內率先首創「3D 纖柔毛」牙刷，創立至今仍不斷追求創新，對於產品的堅持與講究不曾改變。

　　業主從成立品牌至今，致力於深耕台灣牙刷市場已有一段時間，在民眾的品牌記憶度上也具有一定程度，但由於品牌形象較為傳統，且在賣場上常打低價促銷策略，因此逐漸面臨消費對象高齡化、品牌認知度不鮮明等問題，期望藉由品牌重整，使整體形象更加年輕新穎，也讓消費者認知到刷樂在品牌經營上的專業與用心。

品牌定位與核心價值

　　在企業訪談過程中，我們輔以問卷的引導方式，深入了解到刷樂非常重視產品品質，甚至對於牙刷的每一根毛芯都以最高標準嚴格把關，並不斷地創新研發更切合消費者需求的專業牙刷產品；除此之外，在社會責任上業主也一直投注心力關懷弱勢孩童的牙齒保健。因此最後在品牌定位上，我們以「we do care」作為刷樂的品牌精髓，希望傳達刷樂對於口腔保健領域，全心投入關注與守護。

　　另外長期以來，消費者對於「刷樂」這本土企業有著親民的印象，綜合上述我們從中抓出品牌個性與基調的關鍵字為：「Caring 關注的」、「Persistent 堅持的」、「Kindness 親切的」。因此在整體品牌識別形象規劃上，以傳達兼具專業理性與感性親和的品牌形象為方向。

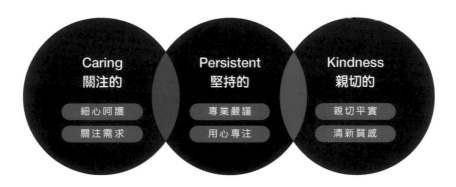

刷樂——品牌個性與基調設定。

前端策略與設計提案

在前端的設計策略分析過程中，我們評估「刷樂」在市場上已累積一定的知名度，因此在這個品牌重整案例，最大的任務是思考如何在保留原有調性與記憶度的原則上，同時讓標誌的微調更具有現代感以及應用性。所以我們內部發展了一套所謂「20%、50%、80%」法則，也就是透過這三種程度的調整幅距，讓客戶一次看到從微調到大幅度調整的變化性，也更能有系統性的抉擇品牌識別重整的幅度。

設計提案過程

20%

將原本字體進行微調，平均一致的調整字元間距，改變橘色圓球原本的立體感，以平面色彩方式來呈現，使整體識別乾淨俐落、更加現代化。

50%

改變原先的字體筆畫，例如將「刷」字去掉圓弧字體以俐落方式呈現，同時簡化「樂」字筆劃，其中兩款更將橢圓外框調整變形，展現不同面貌。

80%

 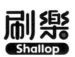 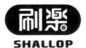 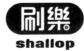 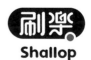

嘗試將字體做大幅度的調整，以更活潑或更俐落的風格呈現，或將原本識別的外框拿掉，英文字體也搭配做變化，讓整體修改幅度更明顯。

品牌識別基本系統

標誌定案

　　最後的定案，業主選擇了 20 % 的調整幅度，也就是以最能保留記憶度的範圍下，但在字體間距及筆畫細節做調整，讓新的識別更俐落與現代化。

　　刷樂的品牌標誌，主要以字標設計做為品牌識別，搭配橢圓外框的設計，傳達品牌的大氣包容與永續經營的涵意。字體設計上，圓潤中帶點俐落的筆畫線條，同時英文字體的筆畫線條及圓點點綴，也更呼應中文字標的調性。色彩運用上，以科技藍，象徵專業品質；橙色象徵關懷，表達健康和諧的精神理念。

　　此次品牌重整，讓整體識別更傳達出刷樂與時俱進的專業創新以及貼近大眾的感性親和，展現品牌新面貌。

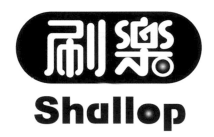

重整前。

重整後定案版。

標誌規範

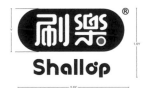

直式企業標誌。

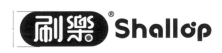

橫式企業標誌。

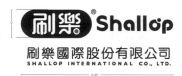

品牌標誌與中英文企業標準字規範。

中文標語組合。

品牌輔助圖形

　　輔助圖形可視應用設計需求，將識別體的基本圖形及色彩做有規律的變化應用，以刷樂的品牌輔助圖形為例，應用品牌識別本身的橢圓外框、及標準字圓潤造型做為輔助圖形的延伸元素，除了加強基本設計元素的多樣化，也讓品牌整體形象更具有一致性。

輔助圖形——基本型

元素　　　　　　　　　　　　　　　　　　　　　基本型 A

基本型 B　　　　　基本型 C　　　　　基本型 D

輔助圖形——變化型

WE DO CARE 123

動態識別文字。

Sad　　　Happy　　　Speechless　　　Refresh

顏文字。

形象公仔設計

　　刷樂原先有個品牌角色——「纖柔毛娃娃」，起初是做為包裝上文案標語的輔助圖形所創造出來的，之後逐漸應用於品牌或行銷活動中，但由於「纖柔毛娃娃」整體形象與個性並不鮮明，難以真正做為企業精神象徵。於是配合此次品牌重整，我們為客戶重新設計形象公仔——「西崔先生」。

　　西崔先生名字取自「洗嘴」的台語諧音，頭上的瀏海則象徵刷樂的「纖柔毛」刷毛，並可依據不同應用變換造型。我們讓形象公仔從命名、到角色設定與品牌特色更具有連結性，更加具體，表情也較為豐富，可以展現更多情緒，應用於衛教宣傳或品牌活動時也更靈活鮮明。

定案公仔

公仔動作規範

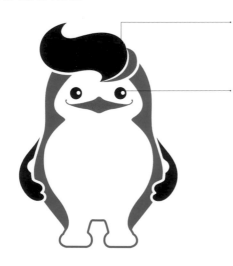

頭髮：

○ 延伸其他系列刷毛造型，請依規範之空間範圍作延伸，配色方面僅以企業標準色為背色基礎。

✕ 變換更動顏色及現有造型（只可在轉動視角時稍做微調）。

眼睛：

○ 旋轉眼（頭暈樣）、眨眼（放電）、笑眼（和藹）、放大閃亮（裝可愛）、泛淚光等等。

✕ 換顏色、移動眼距、隨意放大縮小、極度負面情緒等。

◆ 各表情的配色運用上，盡可能依企業公仔識別色作搭配，未來應用上若有需要，可再依實況微調。

喜　　　怒　　　哀　　　樂

公仔動態延伸應用

可依據不同應用變換造型，讓形象公仔的延伸應用更靈活。

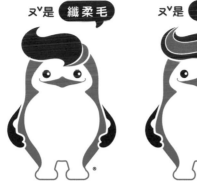
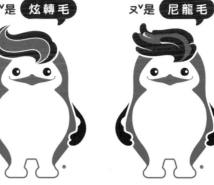

ㄡˇ是 纖柔毛　　ㄡˇ是 炫轉毛　　ㄡˇ是 尼龍毛

變化型　　　　　　　　　　　　　　　公仔與企業識別組合

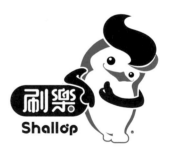

公仔 3D 模擬示意

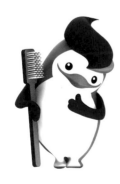

品牌識別應用項目

車體設計

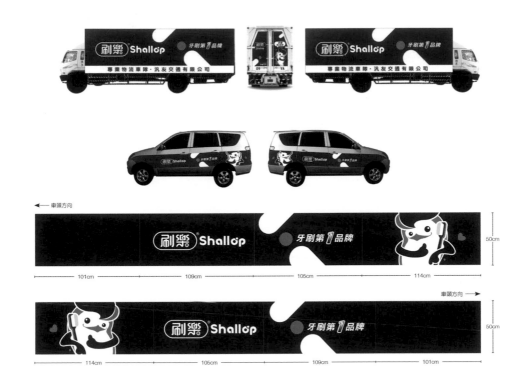

環保袋設計

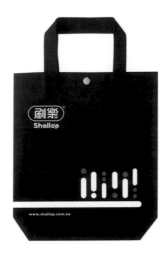

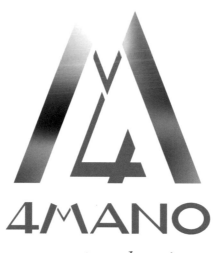

4MANO CAFFÉ

設計概念：義式咖啡黃金原則

CL：4MANO CAFFÉ　ECD：名象品牌形象策略股份有限公司

企業訪談與背景說明

4MANO CAFFÉ 為一家專業義式咖啡館,其經營團隊包括三位台灣咖啡大師比賽冠軍,原先立足於公館的小店,因為期許提供消費者最正統優質的義式咖啡餐飲空間,所以找上我們

品牌定位與核心精神

我們透過 SWOT 評估重新掌握 4MANO 的機會與優勢,並做出市場綜析、設計取向、消費變化的分析,為 4MANO 在「現煮咖啡平價化」、「創意咖啡個性化」、「單品咖啡小眾化」、「連鎖咖啡餐飲化」的趨勢中,找出品牌發展方向的切入點。最後我們鎖定強化「品牌的個性化主張」、以及「附加價值的擴增」為方向,將 4MANO 定調為體驗型的風格化品牌。

綜合以上前端分析,再加上其經營團隊是一群有著深厚義式咖啡背景的職人們,我們將品牌個性與基調設定為「誠懇用心」、「積極創新」、「懷抱願景」,再聚焦出「夢想觸媒的咖啡魔術師」的品牌精髓,同時延伸至品牌標語為「A Dream for Tomorrow」,傳達 4MANO 不只提供專業咖啡,更是一個分享夢想,包容無限可能的品牌。

4MANO——品牌個性與基調設定。

品牌識別設計提案過程

A

強調「與夢想相遇」的概念，字體的轉折猶如
相遇的疊合，帶出更多可能性。打造具現代、
精緻且中性的品牌標誌。

B

運用名稱字首的「4」以鏤空及反白色，對比
突顯出包容性，加上充滿漸層效果的圓形圖騰
設計，可以是拉花暈染感、香氣，甚至是漬跡，
將咖啡意象融入識別設計中。

C

為強調製作義式咖啡黃金原則的「4M」，巧
妙地將「4」與「M」做結合，彷彿金字塔般
的專業堅持，營造經典風格的品牌標誌。

D

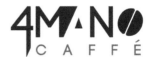

將字體融合幾何造型或咖啡豆意象，展現品牌
的個性化風格，同時帶出 4MANO 對於咖啡的
堅持與用心。

品牌識別基本系統

　　經過討論，最後客戶選擇 C 案作微調。我們參考了客戶的想法，將標誌周圍的
暈染效果拿掉，讓標誌本身更為乾淨簡潔。在最終的定案中，可見對比鮮明的線條
錯落在字體轉折之處，巧妙地將 4 與 M 融於一體形成穩固如屏障般的視覺結構，突
顯出 4MANO 精緻、內斂、包容與大氣的格局。下方再以同一風格的標準字體點出
品牌全名，藉由現代簡練的形式建立品牌記憶度。

標誌選定

標誌定案

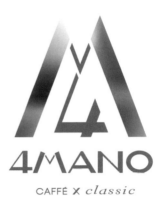

識別應用

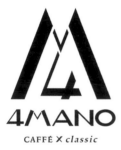
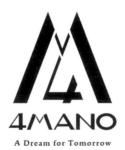
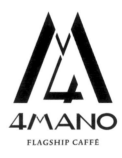

標語

Slogan 標準字建立，運用於店面文化石牆面。

A Dream for Tomorrow

輔助圖形

輔助圖形的造型延伸自標誌中的「4」與「M」，不斷延續與交錯的圖騰，包含著業主經營理念中無限想像、無限包容、無限可能的概念。

店內 ICON

ICON 的設計是運用輔助圖形的元素延伸製作，讓店內的視覺元素擁有一致性的氛圍，也創造出專屬 4MANO 品牌識別系統的獨特性。

品牌識別應用系統

此處品牌識別設計運用黑色與金色為主要的顏色，烘托出大氣優雅的氛圍，讓來到 4MANO 品嘗咖啡的民眾留下優雅的印象。

招牌

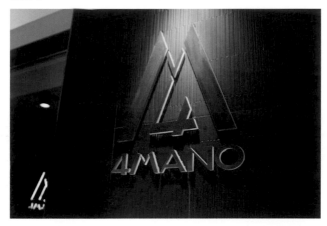

店面視覺

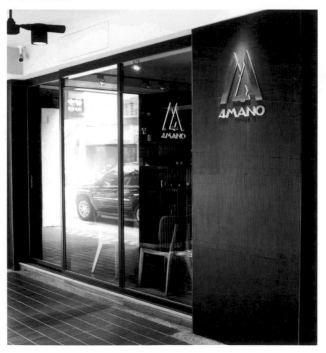

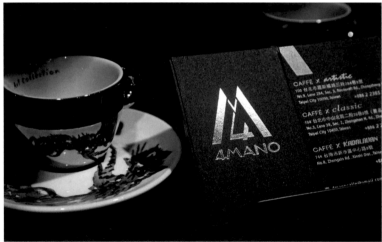

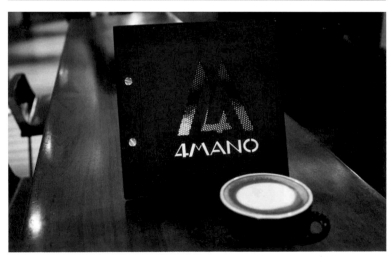

簡報版型設計

輔助圖形延伸示意

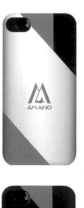

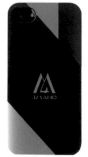

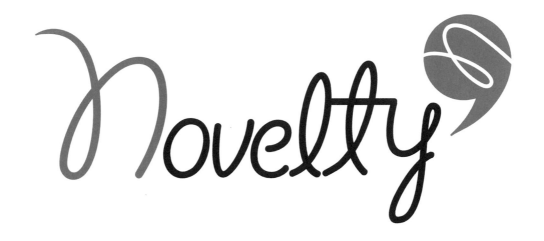

Novelty9

設計概念：具有亮點的新鮮體驗

CL：Novelty9 ECD：名象品牌形象策略股份有限公司

企業訪談與背景說明

　　Novelty9 是集結國內外文創商品的特色選物平台，業主不斷地在世界各地發掘蘊涵文化特色的新奇小物，希望讓大家盡情地透過商品，認識世界、開拓眼界。業主在與我們合作前，是個完全從零開始的全新品牌，期望找到能夠為他們量身打造品牌形象的合作夥伴，在與名象洽談過後，認為我們重視品牌本質的溝通模式正切合需求，因此開啟了雙方的合作機會。

　　在品牌定位前端，我們會依據專案屬性設計訪談問卷，以此專案來説，由於業主本身的經驗與喜好，是造就 Novelty9 品牌個性與基調的關鍵，所以在訪談過程中，我們特別針對業主本身的性格、喜好、創業緣由等問題進行訪談。在幾次的訪問過程中，我們了解到業主相當熱愛旅遊，尤其享受旅遊所帶來的文化衝擊與異國生活感受。藉由收集而來的各國創意商品，從中看見文化差異，了解世界之大，漸漸體悟出「以小窺大」的道理，因此萌生了想把世界新鮮事物與大家分享的念頭。

品牌定位與核心價值

　　相對於台灣近年盛行的文化創意產業，業主認為其他國家許多商品設計靈感是來自於生活細節的需求與觀察，但國內的文創商品則以呈現設計風格為主，缺少了一點生活感或新奇感。因此業主希望 Novelty9 這個品牌能跳脫既定的文創商品印象，擁有自己更為鮮明的品牌個性。

　　於是在品牌定位上，我們針對業主喜愛探索世界、分享生活體驗的特質，最後以「分享世界新樂事」為品牌定位，透過分享各地兼具創意巧思與實用性的生活小物，來傳達「日子，就該新鮮過！」的品牌理念。

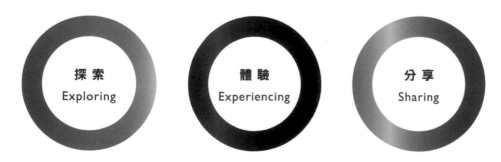

Novelty9 ——品牌個性與基調設定。

識別設計提案過程說明

　　「Novelty」是以獨到眼光，發掘各地蘊涵文化特色的新奇小物；「9」（nine）是 0～9 最後一個數字，代表堅持到底的選物精神。在設計策略前端，我們特別從品牌名稱的拆解，藉由英文字 Novelty 跟數字「9」（nine），不同的組合互動，去變化出各種可能性，創造具有亮點、或新鮮體驗的設計氛圍，期望表達「Novelty9」是持續不斷「分享世界新樂事」的特色選物店。

A

運用手寫感的字體來強化「Novelty 9」帶給消費者的新鮮體驗。加上數字「9」延伸的簡單圖騰，適度平衡整體視覺的美感。

B

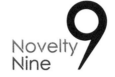

此款設計「9」取自地圖上標記地點的圖釘造型，簡單俐落的現代感字型展現國際感的世界觀。同時，圖像化 9 易於做後續延伸應用。

C

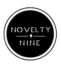

此款設計來自旅行中所見所聞常記錄於冊的靈感發想。將「NOVELTY NINE」 全名整合至封閉式的圖形中，兩行式的文字編排加以簡單的線條區隔，並穿插置入由「9」延伸的符號點綴，簡單俐落又不失雅緻品味。

D

此款設計透過較厚實的手寫字體，營造活潑、親切的設計風格，鮮明的紅色亮點成為設計重點，也方便未來識別延伸上的使用。

E

為能突顯「Novelty 9」是分享世界新樂事的聚集地概念，此款設計以品牌名為視覺聚焦中心，字體設計以極具包容性的現代感線條呈現世界觀，俐落的切分線條展現獨特的犀利與精準性。

品牌識別基本系統

標誌定案

最後業主選擇了較為活潑的 A 案，整體字型展現了獨具特色的風格態度，也是選定此案的主要因素。為呼應品牌個性，手寫感的字體表現「Novelty 9」帶給消費者生活新樂事的新鮮體驗，加上數字「9」延伸的造形圖騰，適度平衡整體視覺的美感，同時，圖騰化亮點可作為未來的延伸應用，也讓整體識別更有獨特個性與記憶點。

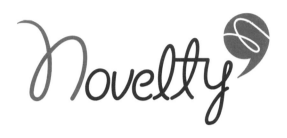

品牌識別應用系統

此案品牌識別延伸設計至名片、產品提袋、店卡與網站等項目上，讓 Novelty 9 對外形象更顯專業一致，同時加強消費者對品牌的記憶度。而其中店卡的設計最為特別，我們將 Novelty 9 中的「9」字取代傳統的方形設計，希望藉由個性化的設計傳遞新奇、有趣的消費記憶點，讓「分享世界新樂事」的品牌精隨深入消費體驗中。

店卡　　　　　　　**產品提袋**　　　　　　　**網站視覺**

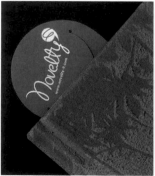
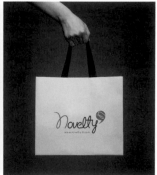

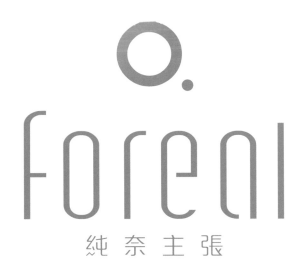

純奈主張

設計概念：純境共好的信念傳達

CL：純奈主張 Foreal　ECD：名象品牌形象策略股份有限公司

企業訪談與背景說明

　　力煒奈米科技公司是台灣唯一 100% 自主研發奈米材料及應用技術的公司，堅持「低耗能、零排廢」的經營理念，是全球奈米應用技術領域的佼佼者。其主要經營項目為提供不同產業奈米技術的應用諮詢與合作，屬於材料、應用、服務的整合供應商。

　　2017 年春天，業主起心動念，希望將自家的優秀技術結合生活，創立自有生活抗菌品牌，於是開始接洽多家品牌策略公司，最終找上我們，希望從前端品牌策略、識別與包裝設計，以及整體識別應用系統做完整的規畫。透過深入的接觸跟訪談，我們抓準業主的兩大堅持：真實品質（技術）、友善環境（精神），加上其鮮明的團隊個性——秉持求真、擇善固執，成為我們為其塑造品牌的重要本質。

　　而在抗菌品牌的市場檢視上，我們面臨到一個問題：「抗菌用品訴求幾乎無異，如何才能吸引消費者主動認同並購買？」於是在品牌定位與視覺創意發想，我們立定了跳脫常見抗菌品牌的目標：在品牌定位上，連結消費者對理想生活與環境永續的共鳴；在視覺傳達上，力求形塑出獨樹一幟的抗菌美學。

品牌定位與核心精神

　　承繼訪談過程中所抓準的目標方向，此次專案於品牌前端策略上，以「專注本質的純境共好」為定位，將小至每顆奈米銀粒子都能把關的世界級奈米技術，轉化為真實的純境共好信念，以「簡單」、「真實」、「堅持」為品牌個性，期望透過具有溫度感並貼近生活的品牌溝通，傳達給消費者奈米科技與生活結合的美好願景。為落實品牌的對外溝通形象，在後續文案設計上，以「一心堅持，每粒微小真實」為品牌標語，並將柔和、平實的語調風格，延展到品牌故事的撰寫，溫和展現品牌的技術水平與用心。

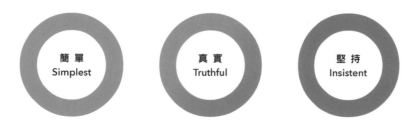

簡　單
Simplest

真　實
Truthful

堅　持
Insistent

純奈主張——品牌個性與基調設定。

提案過程

A

運用全大寫的等高均衡特性，延展出大氣、俐落的一體化字體設計。圓直對比使字距節奏更鮮明。搭配圓潤感中文字體與理性的藍紫色，保有品牌調性，跳脫常見競品風格。

B

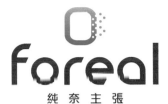

以奈米銀粒子的作用意象作識別圖形發想設計，搭配柔和的漸層色彩搭配，傳遞出藉由飄散的奈米銀粒子傳遞友善環境的信念感受。a字以包覆的水滴形呈現，呼應產品質地。

C

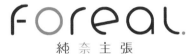

將品牌於顆顆銀粒子的高品質把關融合識別聯想，做規律大小的渾圓字體設計，延伸識別活潑有趣。搭配筆觸娟秀的中文字體，並於純與主字帶入圓體意象，更具設計巧思。

D

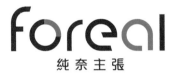

字體筆劃修除刻意強化於 e 與 a 二字，使名稱中的三個圓形字體各具變化與記憶度。o 字以局部上色帶出共好循環的動態感，並用於後續輔助圖形延伸設計。

E

foreal
純·奈·主·張

文字設計以簡單、厚實的線條呈現，具有現代感、沉穩風格。字體修除部分筆畫細節，帶出品牌的純粹調性。輕盈的森綠圓點落於 a 字，使 a 與 o 於視覺結構更平衡。

F

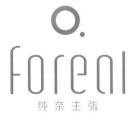

簡約俐落的平面圖形呈現奈米的純粹本質，大小圓各做為銀粒子、共好循環、友善環境的意象解釋，包容度高。搭配輕盈、柔和的字體設計與色彩搭配，更具親切感。

品牌識別基本系統

　　在識別設計上，延續品牌定位策略做視覺發想，期望將技術核心奈米銀粒子所衍伸的純境共好信念「可見化」。品牌標誌圖形以具連結關係的大小雙圓，表達出透過奈米銀粒子的漸進、滲透，進而推動的純境共好循環。色彩設計以藍綠漸層呈現，呼應友善環境的信念實踐，搭配具空間感的細緻圓潤字體設計，傳遞出輕盈、友善、自在的理想無菌生活。

標誌選定

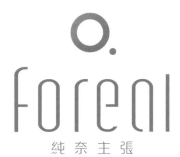

標誌組合應用

直式企業標誌。

直式企業標誌與中文標語規範。

橫式企業標誌。

橫式企業標誌與中文標語規範。

輔助圖形

品牌識別應用系統

　　為了傳遞出輕盈、友善、自在的理想無菌生活，並保有視覺的整體性，選用大面積的純白展現無瑕純淨的概念，將輔助圖形以破格方式穿插在各延伸物中，如網站、文宣等，帶有銀粒子飄散漫佈生活的意象，貼近品牌信念的視覺實踐，營造出視覺舒服且活潑的感受。

臉書粉絲專頁

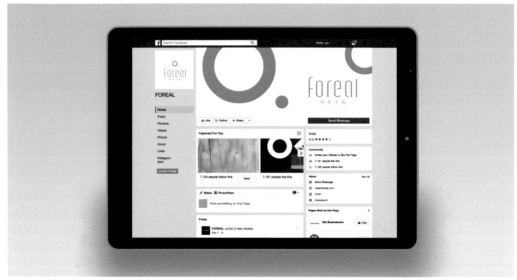

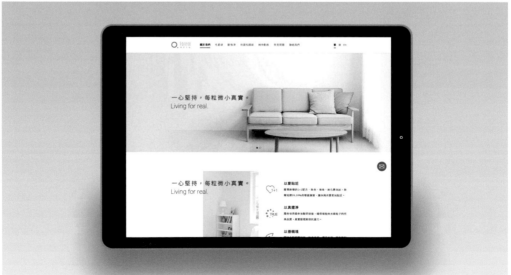

產品型錄

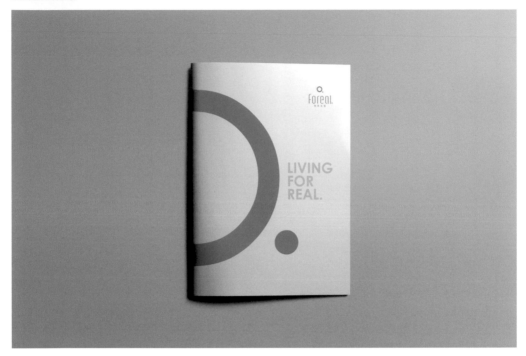

產品包裝

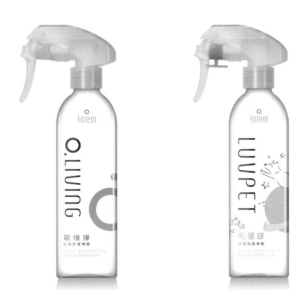

設計工作前端的核心流程——企業訪談

　　企業訪談是設計前端核心流程之一，甚至說是整體設計成敗的關鍵亦不為過，企業客戶與設計廠商雙方能有充分且良好的溝通，才能讓整體設計工作在初始時期就確立正確的基調。與客戶進行需求訪談時，我們一定會要求直接面談，客戶端必須有決策者或是企業主出席，這是為了確保在進行品牌標誌設計時，能夠完整傳達出客戶企業的核心精神，所以即使企業方有執行人員出席訪談，如品牌公關人員等，我們仍會希望企業主或決策者能親自出席參與討論，這是最能確保溝通內容會符合企業主本心與需求的方式，避免在設計工作的中後段才出現稿件或成果不符合客戶期待，導致設計必須重頭來過，流程延宕又耗費彼此時間心力等情形。

充分溝通益於品牌定位與設計工作

　　在詳細聆聽業主的說明後，設計師應當就自己專業角度與過往經驗，去為業主做擴大與深入的設想。以「刷樂」為例，在與業主溝通時，我們就介紹了目前標誌重整的趨勢，很多大廠都因應時代的變化，其企業標誌在不斷地微調，比如星巴克，這樣的調整也代表了企業與時俱進的積極態度。經由前面這些說明，業主即可同時了解趨勢，並有具體想像對象，也比較容易接受我們的建議。

　　設計師在接受到業主大量的訴求與訊息後，必須從中抓取關鍵字，並將其提煉為更深層的品牌概念。以「純奈主張」為例，業主強調自家生產的產品是運用世界級的技術，不僅無毒、純淨還相當環保。這樣的理念極具說服力，不僅說服了我們設計方，也能爭取消費者的認同與信任，於是我們進一步將業主的自述精煉為「簡單、堅持、真實」這三個概念作為品牌調性，並把品牌定位為「專注本質的純境共好」。

　　透過上述完備的雙向溝通，充分理解業主想法，再佐以市場趨勢，如競爭品牌品項分析等資料比對，設計師能於設計階段前端時期，先確定好品牌的定位，後續的設計概念與成果自然不會悖離業主想法與企業精神太遠。

保持開放心態並多元學習

　　另外，設計領域廣泛，無論是哪一種設計類別，請千萬不要過度沉浸於自己的美學中，忌諱過度的執著或傲慢，反而應當多觀摩不同類型的商品。設計師需要有一種自我體認：「市場趨勢與天性就是不停成長與變動，因此自己也必須持續不斷的學習。」我們經常遇到一些設計師可能會維持自己的美學哲學之故，在設計時淡化商品訊息，然而這樣卻導致失敗的結果，因為設計出的商品固然漂亮，卻完全無法呈現文案內容，也沒有傳遞出企業跟商品本身的核心精神與個性，這在商業設計中是不會受消費者青睞，設計師的用心很可能因此白費，也無法滿足客戶。所以建議新手設計師應多觀察市場，並利用團隊的討論意見來充實自己的設計。

PART 4
設計公司索引

三名治股份有限公司

電　　話：02-2659-5996

地　　址：台北市內湖區內湖路一段 88 號 4 樓

公司簡介：三名治設計團隊，具豐富國際經驗，擅長協助新產品上市及品牌更新。
　　　　　我們用設計思維發現問題、以有效的溝通訂定工作流程、用美學品味傳
　　　　　遞企業核心價值，精準打造最合適的品牌形象，讓品牌在資訊紛擾的年
　　　　　代中脫穎而出。

～～～～～～～～～～～～～～～～～～～～～～～～～～～～～

汎羽品牌企劃設計有限公司

電　　話：02-2715- 3380

地　　址：台北市中山區龍江路 155 巷 11 號 6 樓

公司簡介：汎羽品牌企劃設計，是台灣一家專注於品牌形象塑造與整合的團隊，由
　　　　　廣告公司出身的設計師馮煒棠集結多位業界菁英，以廣告人的敏銳度，
　　　　　洞察消費者心理，挖掘並轉化品牌的獨特價值，建立前瞻性與國際性的
　　　　　品牌形象策略，並以設計人的美學力，為企業提供創意與務實兼具的品
　　　　　牌形象設計管理解決方案。
　　　　　自 2008 年開始，汎羽服務過許多台灣上市公司與中小型企業，除了有效
　　　　　達成企業與品牌的商業目標外，亦拿下多個國際性設計獎項。2017 年，
　　　　　因應業務需求，在上海成立「光羽品牌管理有限公司」以服務大中華區市
　　　　　場。

名象品牌形象策略股份有限公司

電　　話：02-2729- 6000

地　　址：台北市信義區忠孝東路四段 512 號 4~5 樓

公司簡介：「名象品牌形象策略」自 1981 年成立，累積超過 30 年的豐富資歷，擁
　　　　　有多元專業背景的活力團隊，我們致力於發掘品牌本質為策略依歸，力
　　　　　求切中、深入事物內涵，並藉由市場洞悉，找出具差異化的核心價值，
　　　　　開創具有洞察的設計力，使客戶以更精準的定位切入市場，成就品牌極
　　　　　大值。

　　　　　名象所提供的不僅是視覺設計，更是具洞察力的策略思考，並結合數位規
　　　　　劃，致力於打造從品牌建構到數位行銷的形象整合。

品牌設計力

從概念到實戰案例，設計總監教你打造吸金品牌的不敗祕技

2018 年 3 月 1 日 初版 第一刷發行
2024 年 6 月 15 日 初版 第四刷發行

編　　　著	東販編輯部
編　　　輯	王靖婷
採 訪 編 輯	王靖婷、徐欽盛、游子熠
封 面 設 計	張家榮
特 約 美 編	張家榮
發 行 人	若森稔雄
發 行 所	台灣東販股份有限公司
地　　　址	台北市南京東路 4 段 130 號 2F-1
電　　　話	(02)2577-8878
傳　　　真	(02)2577-8896
網　　　址	http://www.tohan.com.tw/
劃 撥 帳 號	1405049-4
法 律 顧 問	蕭雄淋
總 經 銷	聯合發行股份有限公司
電　　　話	(02)2917-8022

TOHAN

感謝案例文字、圖片提供：
三名治股份有限公司、汎羽品牌企劃設計有限公司、名象品牌形象策略股份有限公司

國家圖書館出版品預行編目資料

品牌設計力：從概念到實戰案例,設計總監教
你打造吸金品牌的不敗祕技 / 東販編輯部著.
-- 初版. -- 臺北市：臺灣東販, 2018.03
180面；19X26公分
ISBN 978-986-475-577-6(平裝)

1.平面廣告設計 2.商標設計 3.品牌

964　　　　　　　　　　106024813